破浪

海洋獨木舟玩家攻略

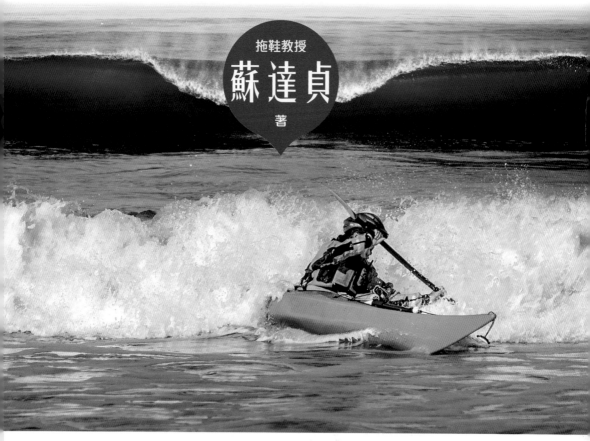

拖鞋教授

蘇達貞

著

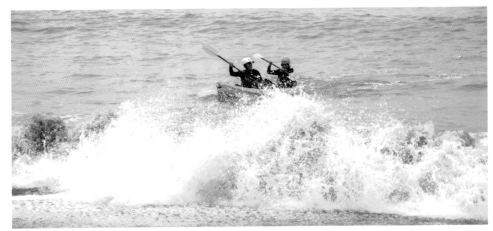

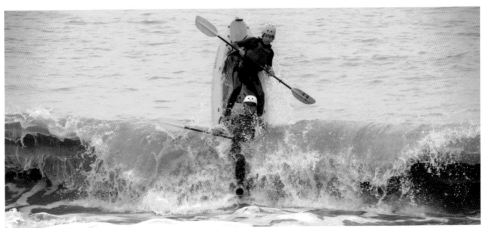

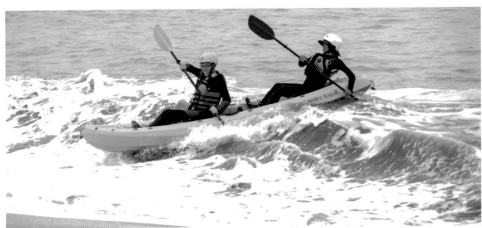

▲上岸比離岸更需要技巧，尤其是遭遇到岸邊的捲浪，兩人默契很重要。（張原鳴提供）

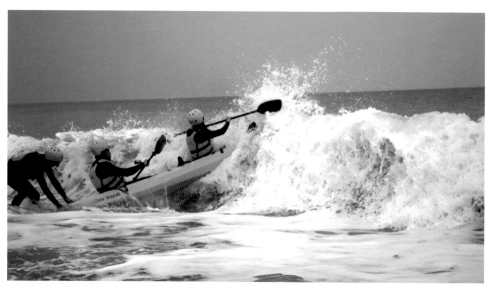

▲船頭保持垂直於海浪、保持衝力、保持平衡，是成功破浪三要件。（馬浩懷提供）

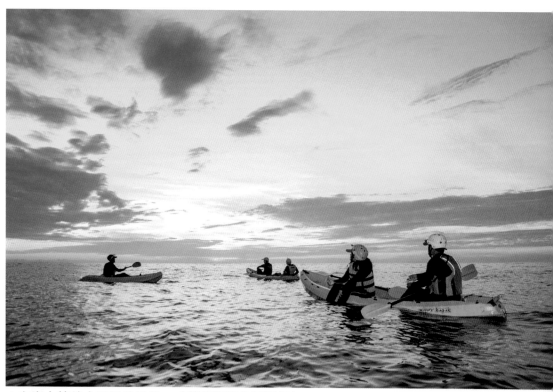

▲在海上等待太平洋的日出。（夢想海洋公司提供）

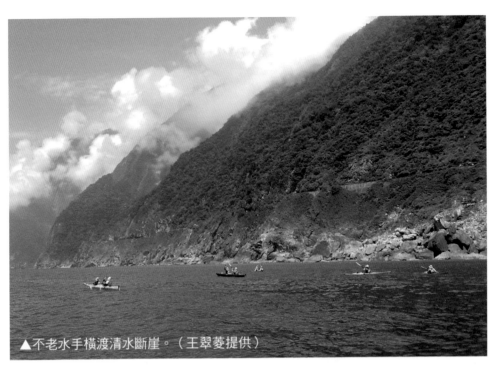

▲不老水手橫渡清水斷崖。（王翠菱提供）

▼不老水手於蘇帆海邊合影。（馬浩懷提供）

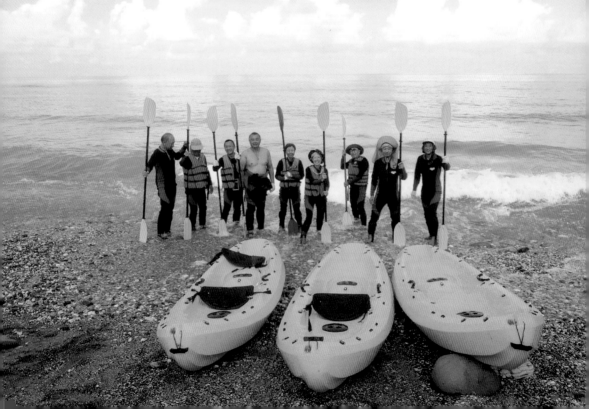

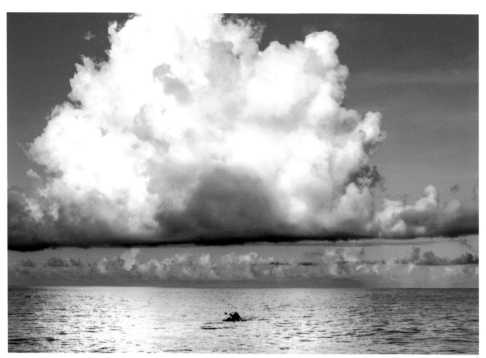

▲倘佯浩瀚蒼穹之間的一葉扁舟。（王永年提供）

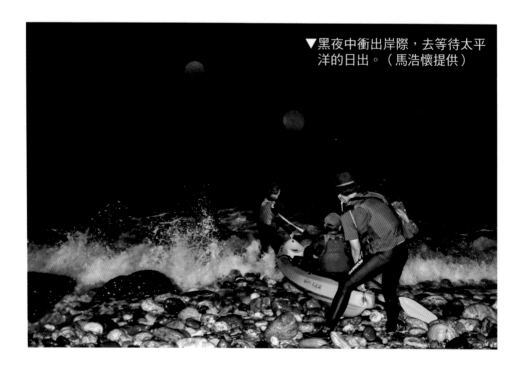

▼黑夜中衝出岸際，去等待太平洋的日出。（馬浩懷提供）

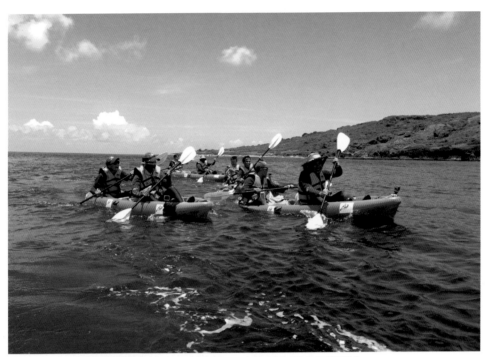

▲獨木舟環島團隊繞過國境之南鵝鑾鼻。（夢想海洋公司提供）

▲將槳垂直高舉向上是集合的意思，在一望無際的大海，船槳成了最醒目的溝通工具。
（馬浩懷提供）

▶澳洲來的拖鞋船。
（羅雅文提供）

▼抓住離岸的最佳時機需
要膽識與經驗。
（馬浩懷提供）

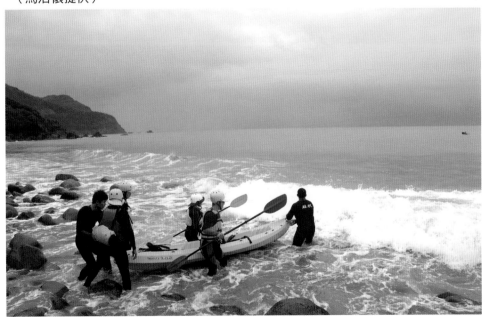

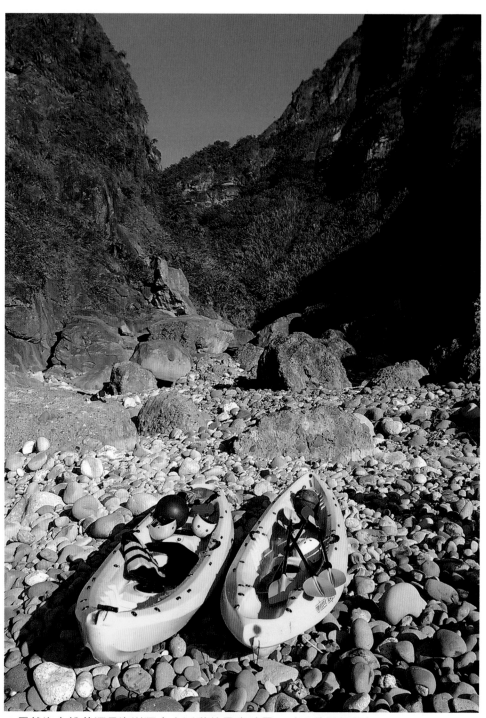

▲尋找海上桃花源是海洋獨木舟活動的最高境界。（王汶昇提供）

不識海如何親海

2014年5月，在蘇帆基金會首次和蘇老師見面。

一行三人是帶著請求去蘇帆的。多年來我們投入華德福教育實驗，幫助學校致力於師生體能鍛鍊，開展多面向戶外探索活動，其中的衝浪和帆船活動與海洋特別有關。可是，內心清楚，身為海島子民，對大海的認識卻貧乏得可憐，為了幫學校建立認識海洋的課程，更紮實活動安全的架構，我們期盼找到一位能帶領我們認識海洋的老師。源於獨木舟環島的媒體報導，看到了蘇帆基金會和蘇老師。

5月10日，我們有了蘇帆之行。那天，蘇老師邀我們一起參加海泳課。我們先上室內課，接著全員著裝，防寒衣、珊瑚鞋，再背一付魚雷浮標，外海五十公尺再加一艘獨木舟當戒護船。蘇老師領著全體面對大海開始讀浪，一會兒，轉身告訴大家：今天的浪況是六個小浪後會有一個中浪，很適合海泳，待會兒大家站在碎浪區，看著前方，慢慢前進，到了水深及膝，趁著浪起，彎腰、閉氣、前划、穿過浪、游到戒護船再游回來……。大家列隊前進，看準浪，穿入穿出，有防寒衣和浮標的加持，又有戒護船的看顧，不一會、慢慢放開緊張，開始享受水的浮力和海浪的按摩。

這次海泳課，我看到了室內課、海域觀察、讀浪、槳語、衣著防護、浮標、戒護船、無線電……。整個課程架構環環相扣，內心興奮無比，於是提出請求，請老師協助我們建立認識海洋的課程，老師答應了，從此蘇帆和慈心結了海緣。

　　2014年11月，慈心的教師團隊參加蘇帆海泳和獨木舟的體驗課程。三天兩夜的活動，一千公里外的杜鵑颱風和東北季風共伴之下，大海給出一份深刻難忘的洗禮。當天，浪濤洶湧，只有一艘獨木舟突破浪區成功出海，經歷了翻覆、漂流，最後人和舟被入岸流緩緩送回。難忘的經驗，更驗證了海洋知識、海域判讀、人身裝備、安全防護、技巧訓練、團隊合作……，無一不是趨吉避凶轉危為安的要件。

　　2015年，慈心的師生陸續出現在蘇帆。

　　現下，全臺的獨木舟活動方興未艾，參與的人越來越多，在許多海域都可見到獨木舟活動的進行。為了幫助大家安全親海，蘇老師親筆力撰、繪圖完成本書。書中有很多觀念和作法，非對海洋有深厚的認識與多年獨木舟的教學經驗無以為功。相信這本書不但可以幫助社會大眾更認識海洋，對獨木舟初學者、教學者而言，這不僅僅是一本臺灣本土的教科書，更是一本救命的書。

蔣家興
財團法人人智學教育基金會創會董事長暨現任董事

臺灣海洋的守護者

　　每一個好朋友都會為你的世界開一扇窗，而拖鞋教授則乾脆直接送你一座無比溫柔、無邊無際的海洋！

　　有幸認識拖鞋教授多年，他拉我下海、我推他上山；亦師亦友、師多於友。當然，他是臺灣海洋學界的權威學者和海洋休閒運動的先驅者，但更讓我欣賞的是他生趣盎然的幽默感和直來直往的真性情，所以跟他相處的時光總是自在而美好，也無怪乎他的一大票青年學生老是喜歡跟在他屁股後面喊著「把拔、把拔」，這裡頭自然有著令人無法抗拒的人格魅力！

　　先來說個故事吧！2013年的夏天，應我的邀請，拖鞋教授千里迢迢地從花蓮鹽寮奔到南投信義鄉的東埔國小，上山來教導原聲音樂學校的布農族小孩子們認識海洋。在演講後頭的問答時間，他開心地爽快承諾，招待答對問題的學生到花蓮划獨木舟，最後有十六位小朋友被登錄在冊。隔年的夏天，在「集體行動」的最高指導原則下，臺灣原聲童聲合唱團全體一百一十多位團員浩浩蕩蕩抵達了花蓮，在舉行一場演唱會之後，開始接受拖鞋教授悉心安排的獨木舟訓練課程。原本看到海浪就驚聲尖叫、不住往後退的小朋友們，在系統化的教學和教練們的循循引導下，竟然從畏懼下海逐漸轉變到賴在海裡不願上岸。我永遠都不會忘記

拖鞋教授當時站在岸邊，滿臉無奈卻又帶著驕傲地望向我說：「他們完全都不聽我的指揮。」我也只能聳聳肩答道：「沒辦法，他們只聽耶穌的！」活動的最後，甚至完成了橫渡清水斷崖的壯舉，為這群山裡長大的孩子留下了永生難忘的驕傲回憶。兩年後的今天，總是有小朋友會偷偷拉著我問，什麼時候可以再去花蓮划獨木舟。

「認識海洋、親近海洋、享受海洋，進而愛護海洋」是拖鞋教授創立蘇帆海洋文化藝術基金會的核心宗旨。為此，他四處奔走演講，盡力除卻「恐海思想」的荒謬，出了一本書《拖鞋教授的海洋之夢：DIY一條船去環遊世界》，也舉辦了多次盛大的海上活動如「不老水手」挑戰系列，甚至還拍了一部《夢想海洋》紀錄片，自己當起了男主角，如今走在路上不時被粉絲認出來要求拍合照。不久前去鹽寮「探訪海上桃花源」時，我發現他竟然還在積極造筏，準備明年南風再起時，一路划向沖繩（OKINAWA），永不放棄！

他私下跟我說這項舉動其實跟原聲有關係：「前年我上玉山聽到原聲在唱《媽媽的眼睛》（CINA DU MATA），讓我感動的是『MATA』眼睛這個字，夏威夷土著語言的眼睛也是『MATA』。我後來查了資料，遠到大溪地原住民，近到我的家鄉臺南平埔族，眼睛都是『MATA』。南島民族六千年前，用斧頭挖空樹幹成舟，從臺灣出發，短短四千年間，跨越太平洋上

四千多個島嶼，這些歷史我們都因禁忌而遺忘了。夢想海洋、漂洋過海的背包客，就是要喚起大家這段歷史記憶，而它的發想就是原聲唱的《媽媽的眼睛》。」

　　或許是因為這個緣故，我才有幸先睹為快拖鞋教授的這本新書吧！事實上，從我翻開第一頁之後，根本就停不下來，一口咖啡也沒喝地一口氣讀完，既讓我感動又感慨。感動的是拖鞋教授的不藏私，他用最淺顯的文字，條理分明地把自己長年累積的關於獨木舟運動的一切知識，鉅細靡遺地傾囊相授，這當然是一本海洋休閒運動的經典教科書和實用手冊，我堅信所有愛好、從事和推廣該項運動的人都會拿來徹底拜讀並奉為圭臬、廣為流傳；而讓我感慨的則是，臺灣執政當局一再對外對內宣稱自己是海洋國家，然而卻以各種似是而非、莫名其妙的理由，長期執行獨步全球的「海禁政策」，迫使全體住民在這一塊島嶼上過著內陸生活，甚至用巨大醜陋、毫無作用的消波塊將三分之二的海岸團團圍住，阻絕國人親近海洋的路徑！如今，恐海的心態與思想已經根深蒂固地盤踞在眾人的心中，導致絕大部分的臺灣人對於環繞著我們這塊土地的海洋一無所知，這實在是天大的諷刺啊！

　　凝視的地方就是夢想的所在。我常常看見拖鞋教授一言不發、無比深情地望著無邊無際的太平洋，深知他的腦海裡正不斷地發想構築著各種計畫，希望能透過積極的作為，好把眼前這片溫柔的海洋送給更多的人。此時，在我眼中映射的，是一位臺灣

海洋守護者的堅毅身影！多年來，拖鞋教授用盡一切方法管道，企圖再度喚起臺灣人「海洋立國」的決心與氣魄，這本書無非是最新的一塊敲門磚，也是對於所有臺灣人民的一張邀請函，誠摯地邀請大家一起來守護屬於我們的這片婆娑美麗的夢想海洋！

林靜一
台灣原聲教育協會理事

擁抱海洋從划獨木舟開始

　　仍帶著稚嫩的升國一夏天，因緣際會下來到花蓮蘇帆，開啟我第一次與海的邂逅。炙熱的太陽灑在身上，想像中的海風蕩然無存。「真的好熱啊！」似乎是唯一的感受。

　　聽完拖鞋教授的基本指導後，興奮地衝向海中體驗海泳，展開雙臂給予海洋之母一個大大的擁抱，卻換來滿口的鹽巴；正想奔回陸地時，海浪蠻橫地朝我撲來，該說是大海欣喜的熱烈歡迎，還是對懵懵懂懂的我回予震撼，我無從得知，但身上留下的石頭撞擊刻痕，證明著我勇敢地與海洋第一次交鋒。

　　第二次與海交流便是重頭戲：划獨木舟。望著在我前面順利出海，返程時翻進海中打滾的夥伴背影，心中開始猶豫不決，但再看到他們即使失敗卻充滿盡興的臉龐，我多添了些自信，堅強地接下出海這個艱難任務。隨著害怕產生的顫抖划出我人生的第一槳，不過幾秒時間，海浪一捲，便把我直接拋入海中來個全身徹底的洗禮。不信自己會落得這步田地，再度向大海邁進，結果重蹈覆轍。思考罷休的同時，另一位教練拖著我，要我再試一次，狼狽不堪的我還沒作出決定就被推入戰場，出乎意料成功地划過翻船率極高的海域，不再害怕海浪吞噬自己，也使我充滿信心地努力划水，成就感及興奮一掃出發前的不安，好痛快啊！隨

著海浪上下漂浮，從海上舉目遠望臺灣，整條海岸線幾乎由翁翁翠綠的樹林包圍，美得如走入畫中一般，怪不得當時葡萄牙人經過時會大喊一聲：「Formosa！」

認識蘇帆基金會的創辦人兼本書作者蘇達貞教授（拖鞋教授），對我的人生是個頗大的轉捩點，不僅是開啟我對海洋一份初衷的熱愛，更多了一份不願向挑戰輕易低頭的堅毅。在海洋這方面投入如此熱忱，拖鞋教授是我第一個遇到的人，把所有時間、精神及金錢都獻給蘇帆基金會，為了推廣海洋教育而四處奔波；隨著日子一天天流逝，教授逐漸變老，卻不忘向大眾分享海洋之美好夢想，培養了一群親如自己小孩的志工們，延續這個緩慢發展的火苗讓更多人成為海洋家族的新血。

碧海藍天，或許不是我對太平洋最好的描寫，卻是我對太平洋最美好的印像。海，迷人的湛藍及無盡的神秘，是促使先人到達臺灣開拓之母，也是伴隨居住於島上的我們不可或缺的寶箱，起初我如諸多人一般，對海的想法只有畏懼一詞，直到真正走入海中，與海互相認識成為朋友，除了感性與驚喜外，它的深邃更是令人著迷不已。

向您推薦這本書，不僅會對海洋有更加認識，也對作者為海洋教育付出的辛勤耕耘與熱愛，深受敬佩及感動。

許書瑤
荒野保護協會的小綠芽

從事海洋獨木舟活動，最常被問到且至今不知如何回答的問題是：它危險嗎？

曾經花了好幾個小時，跟一位長官說明：在海上划獨木舟要比在陸上騎腳踏車安全。

最後那位長官很委婉地說：還是小心一點比較好。

其意思當然就是，不贊同去從事海洋獨木舟活動。

長官真的很睿智！

第二個最常被問到，且至今不知如何回答的問題是：它合法嗎？

我無法理解為何會有這個問題存在？

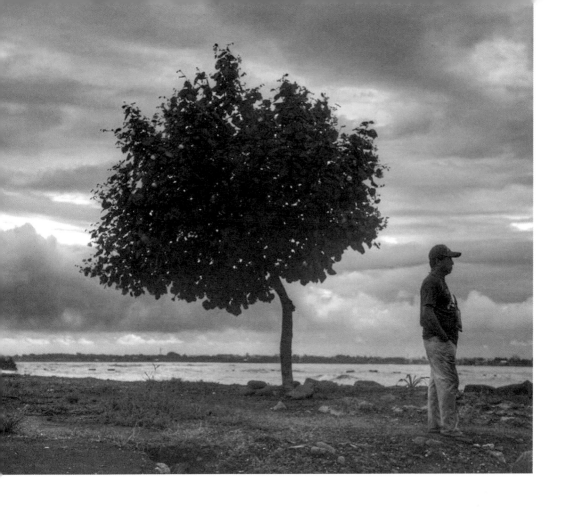

　　在海上划獨木舟與在陸上騎腳踏車，有法律上的區別嗎？應該不會有人問：「騎腳踏車合法嗎？」

　　其實，我還真的很努力地去問過很多長官，得到很多不同答案，簡單的結論是：在臺灣因時、因地、因長官之不同，會有不同的答案。

第三個最常被問到，且至今不知如何回答的問題是：它需要申請或報備嗎？

唉！因為有很多相關管理單位，但沒有受理單位，就算你運用良好的政商關係，找到某單位願意受理你的申請，也不見得就保證不會受到干擾、取締、函送。

第四個最常被問到，且至今不知如何回答的問題是：不會游泳可以划獨木舟嗎？

我還真不知道：獨木舟和游泳的相關性到底在哪裡？不過我卻知道：我國的帆船國手很多都不會游泳。

其他還時常被問到的問題有：遇到鯊魚怎麼辦、海上如何上廁所、遇到颱風怎麼辦、遇到海嘯怎麼辦、遇到海盜怎麼辦？這些我至今都找不出答案！

我連這些最基本最常見的問題都沒有答案，居然還要以專家自居來寫書，真是有些不自量力，尤其是此書的編輯還曾一本正經地問：獨木舟上有電冰箱嗎？冷氣機要裝在哪裡？

真的希望：讀者和我不會是雞同鴨講，而能有心有戚戚焉的共鳴！

① 獨木舟知多少

② 獨木舟和海洋有什麼密切關係？

③ 海洋獨木舟操作總體驗

④ 如何設計活動

⑤ 獨木舟避險解危5大階段

1 獨木舟知多少

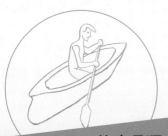

○ 什麼是獨木舟？
○ 海洋獨木舟者要做哪些功課？
○ 獨木舟活動需要哪些配備？

什麼是獨木舟？

初學獨木舟者常被獨木舟到底是英文的「Kayak」或「Canoe」所困擾，從中文字面上來看獨木舟，顧名思義應該可以被定義成：「一根樹幹挖掘成船型使其漂浮在水面上，利用人力划行來作為水面上之交通工具。」

從各地的演變來看

歷史上，美洲地區的印地安人所發展出來的獨木舟，最符合「一根樹幹挖掘成船型」的定義。

隨著地理環境就地取材和工藝技術之改進，若獨木舟並不侷限於一根獨木，而有利用拼板來改良，最具代表性的獨木舟是臺灣蘭嶼族人的「拼板舟」。

若取材不局限於木材而採用獸皮來取代，那源自北極圈愛斯基摩人的「蒙皮舟」，就應該是屬於因地制宜的獨木舟。

　　而太平洋島嶼民族波里尼西亞人所發展的、在挖空的獨木舟旁再加上一平衡木來平衡獨木舟，因而不會被風浪所傾覆，而能遠渡重洋，最後到達太平洋上各島嶼的這件歷史，應該就是人類利用獨木舟所完成的最偉大的航海成就。

從活動用途的內容來看

　　現代人的獨木舟活動，內容從輕鬆的湖泊划行；或是帶著釣竿划船離岸，在海上釣魚；或是沿岸航行、跨島冒險；或是激流水域裡享受浪來浪去之冒險刺激；或是水上長程航行競賽；或者效仿陸地上之背包客，打包行李上獨木舟，進行長達數十日的獨木舟溪谷、湖泊、海洋之長途旅行等，已經成為一項無水不能、無所不包的全民運動。

從製造技術來看

　　獨木舟之製造技術也進化到採用碳纖維或玻璃纖維之材質，船殼質地輕巧而堅固，而為了攜帶與搬運的考量也發展出摺疊式獨木舟和充氣式獨木舟，這樣帶著自己的船

● 「Kayak」和「Canoe」的意義

	文獻中的定義	筆者的定義
Canoe	最大的特點是使用單邊槳來划船……	採用單槳柄單槳葉來划水前進的獨木舟
Kayak	用一支長的船槳於艇的左右兩邊分別划水……	採用單槳柄雙槳葉來划水前進的獨木舟
說明	若就諸多的文獻中採取以上這兩句話來區別「Kayak」和「Canoe」，那麼，兩者的區別就只是在槳的不同，而不是船的不同了。	在此定義下，中文的獨木舟不但是等同於「Kayak」和「Canoe」而無區別，也同時把雙邊雙槳倒退划行的西式划船（Rowing Boat）的船型給屏除在獨木舟的定義之外了。

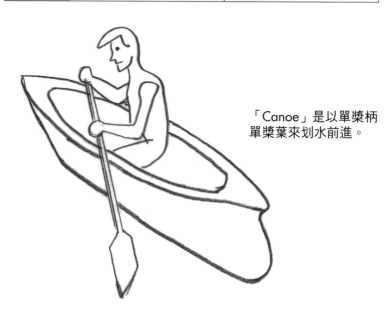

「Canoe」是以單槳柄單槳葉來划水前進。

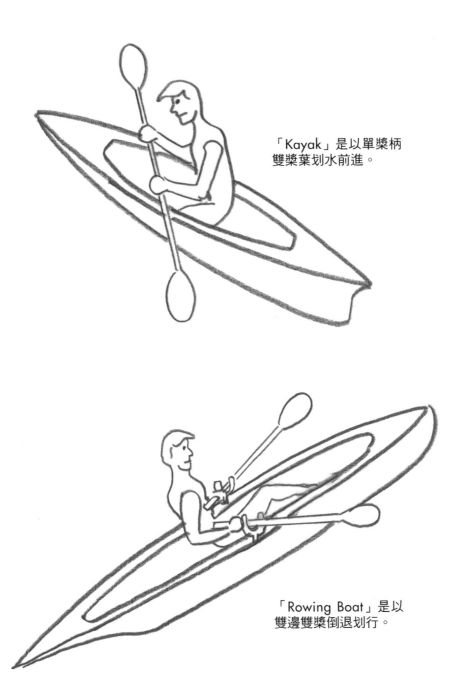

「Kayak」是以單槳柄
雙槳葉划水前進。

「Rowing Boat」是以
雙邊雙槳倒退划行。

去環遊世界就不再只是個夢想。

　　因此今日的獨木舟若依船型、依材質、依用途、依水域來做獨木舟的分類與定義，僅僅是代表不同切入點所看到的結果，真實的狀況往往相互交疊無法分割區別。

●海洋獨木舟的三大類型

　　今日坊間較為被廣泛採用的海洋獨木舟則可大致區分成以下三類型：

1.座艙式獨木舟（Kayak）	適用於氣候嚴寒，人要坐在包覆的船艙內，以隔絕外界嚴寒的天候環境。
2.平台式獨木舟（Sit on top kayak）	適用於熱帶水上活動，以及需要即時取用儲放大量器材的活動，如釣魚、獨木舟潛水等。
3.印地安式獨木舟（Canoe）	適合長期內陸湖泊旅行。

海洋獨木舟者
要做哪些功課？

　　海洋獨木舟者來到海邊，必定會先在岸邊觀察海況，因為「周詳的計畫、謹慎的執行」，是與海洋互動多年所建立起來的觀念；任何海洋活動都必須配合著風、浪、流、潮汐來選定良好的出、入水點與活動路線。

　　海洋獨木舟者從海浪的破碎點來判定淺礁或淺灘之

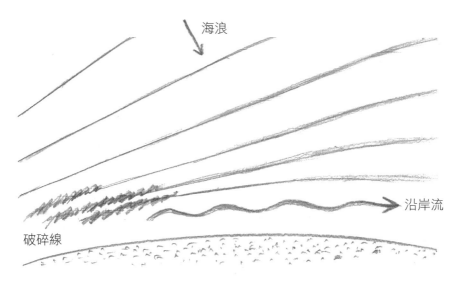

海浪

沿岸流

破碎線

海洋獨木舟者必須從破碎線與海岸線的角度，
判定出沿岸流的方向與速度。

處，從破碎點離岸邊之遠近來判定海底地形與坡度的緩急，從破碎線與海岸線的角度判定出沿岸流的方向與速度，從破碎線之形狀找出離岸流的位置。

　海洋獨木舟者計算海浪之週期、觀察波形的變化，推算出湧浪、捲浪、碎浪、上下浪發生的時間和地點：從波群現象中準確的預測在何時、何地會有較大海浪的出現；他觀察岸邊新舊砂礫的排列組合、貝殼與其他潮間帶動、植物在岸邊的聚集與堆置情形，來推估潮水線的變化；在他還沒有下水前就已了解大海在今天所傳遞給他的訊息。

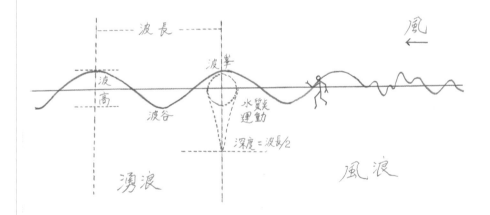

海洋獨木舟者必須計算海浪週期、觀察波形的變化，
以便準確預測海浪的變化。

　　於是乎他和海洋做出必要的溝通協調，於是乎他知道如何選定適合的服裝、道具，如何選定適合的出、入水點，如何選定適合的活動內容，或者是在做了這麼多的事前準備之後的最後一刻，毅然的決定終止今日的海洋活動，明後日再來。

獨木舟活動
需要哪些配備？

從事獨木舟活動除了一艘船、一支槳之外，個人浮力衣是必要的基本配備，其他裝備依活動內容的不同大致可區分成：基本裝備、救援裝備、通訊裝備、導航裝備、輔助裝備、維生裝備、休閒裝備。

獨木舟的配備

1.基本裝備

獨木舟必備的基本裝備包含槳和個人浮力衣，若是座艙式獨木舟則尚包含防水裙，若是激流用獨木舟則還包含頭盔。

2.救援裝備

一般救援用裝備包含浮力袋、抽水幫浦、水瓢、吸水海綿、救援拋繩等。

3.通訊裝備

例如無線電、行動電話、衛星通訊系統、閃光信號器、火焰信號彈、反光鏡和哨子等。

4.導航裝備

協助划舟者知道自己所在位置、目的地位置，以及到達路徑的相關裝備，如海圖、羅盤、衛星定位系統、望遠鏡等。

5.輔助裝備

增加划船效率或是舒適度的裝備，譬如舵、帆、輔助小拖輪等。這些裝備可以按照自己的行程與使用習慣彈性添加。

6.維生裝備

若是長途航程尚須考量維生裝備之攜帶，例如：飲水、食物、其他營養補充品與醫藥用品。

7.休閒裝備

　　獨木舟從事之休閒娛樂裝備大致上有釣魚裝備、浮潛裝備、風箏拖曳裝備、游泳裝備、和攝影器材等。

2 獨木舟和海洋有什麼密切關係？

獨木舟的下水點：海岸

海岸依其形狀可區分為海岬、海崖、海灣、海灘、海蝕平台、單面山地形等，依其地質可區為礁岸、岩岸、碎石灘、石礫灘、沙灘以及沙岩混合灘等。

常見的海岸種類

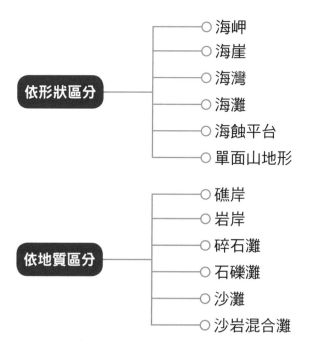

依形狀區分
- 海岬
- 海崖
- 海灣
- 海灘
- 海蝕平台
- 單面山地形

依地質區分
- 礁岸
- 岩岸
- 碎石灘
- 石礫灘
- 沙灘
- 沙岩混合灘

　　一般獨木舟以安全考量，大都選擇入海容易及返岸簡單的沙灘地質，因此半月形海灣地形就成為獨木舟進出海岸線主要的考量地點。

　　坊間獨木舟愛好者大都選擇利用港口來進出海岸，港口內因為是遮蔽式海域，海況平穩，且有斜坡道等設施，方便獨木舟的搬運，但採用港口進出的風險是若事先沒有對港口附近海域的海況有適切的資訊與研判，則獨木舟出了港口，來到開放海域，海上的風、浪、流可能造成獨木舟活動的困難甚或意外情事的發生。

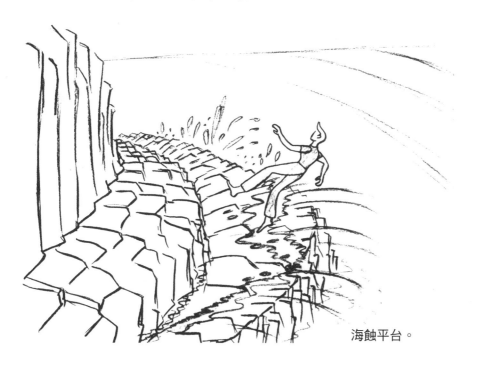

海蝕平台。

瞬息善變的推手：海風

　　臺灣地區雖受現地地形的影響會有不同之風向，但海面上大致是夏季吹東南風、冬季吹東北風，迎風面的東岸（東北部、東部、東南部海域）尤其明顯，西岸因常受西南氣流與海峽地形的影響，風向變化較大，尤其是夏季對流雲系的瞬間驟下西北雨，海面上的風向與風勢常有瞬時的變化，常對海上獨木舟活動造成困擾甚或危害。

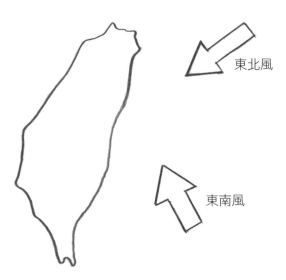

臺灣冬季吹東北風、夏季吹東南風。

　　臺灣東部海岸地區又受到海岸山脈的影響，日出後陽光的溫度迅速加熱地表，陸地呈現上升的空氣流動，進而導引海面上的空氣流往陸地；晚上則陸地空氣迅速冷卻，山區呈現下降氣流推向海邊。因此每日的風向變化大致呈現白天吹海風、晚上吹陸風的形態，自古臺灣的漁家也都採用此天然優勢，夜晚趁著陸風出海捕魚，早上趁著海風入港卸下漁獲，獨木舟活動者在其他海況（潮汐、浪、流）也能配合的情況下，也可採用拂曉日出前出海、傍晚日落前入海的活動設計。

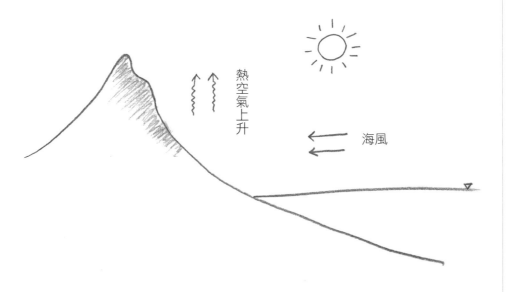

熱空氣上升

海風

臺灣海岸地區大致呈現白天吹海風的形態。

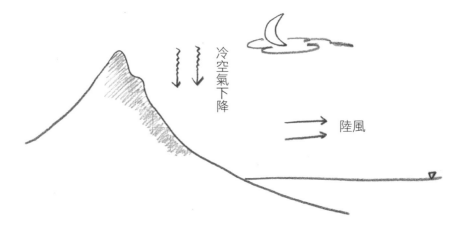

冷空氣下降

陸風

臺灣海岸地區大致呈現晚上吹陸風的形態。

潮汐對獨木舟有什麼影響？

　　地球受月球與太陽的萬有引力作用，造成地球表面水體（海洋）有規則性及週期性的升降浮動現象稱之為「潮汐」。潮汐的漲落所引起的海水週期性的水平流動稱之為「潮汐流」。

　　一般來說，每天有兩次升降，白天為「潮」，晚上為「汐」，所以總稱為「潮汐」。又因為月亮比太陽距離地球較近，影響潮汐更大。滿月和新月時，當月亮、太陽和地球成一直線，引力相疊，潮差最大，產生了所謂的「大潮」；反之，上弦月和下弦月時，月亮、太陽和地球成垂直角度，引力相抵消，就形成「小潮」。

　　潮汐對於獨木舟活動的困擾在於海邊水位高低之變化，若是下水點選在岩岸地形的礁石區，在高潮時可能因為水位上升，下水點水深太大，造成下水的困難；或是在低潮時因為水位下降，造成下水點變成獨木舟無法划水或拖行的淺水區。

　　潮汐之變化除了對下水點選定之影響外，潮汐流的大小與變化也影響獨木舟的活動。坊間人士往往選定高潮過後的退潮期來離岸，因估算此時潮水為順流，有利於獨木舟的划行速度，其實這樣的估算並不合適，因為潮汐流的流向很少是漲潮由外海流向海岸、退潮由海岸流向外海。

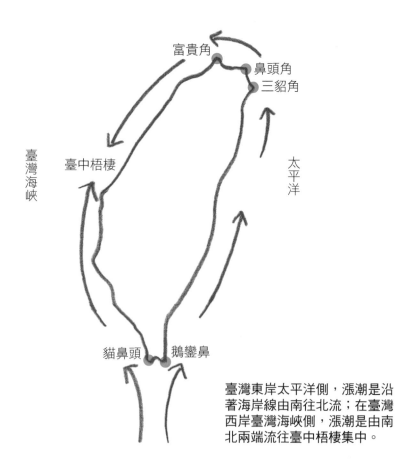

臺灣東岸太平洋側，漲潮是沿著海岸線由南往北流；在臺灣西岸臺灣海峽側，漲潮是由南北兩端流往臺中梧棲集中。

臺灣東、西岸潮汐的流向

　　在臺灣東岸太平洋側，漲潮是沿著海岸線由南往北流，落潮是沿著海岸線由北往南流；在臺灣西岸臺灣海峽側，漲潮是由南北兩端流往臺中梧棲集中，落潮則是由梧棲分別向往北的基隆、往南的高雄流出。

東北角海域潮汐的流向

　　而東北角海域潮汐的流向，從三貂角（臺灣之最東點）流經鼻頭角（臺灣之最東北點），再流到富貴角（臺

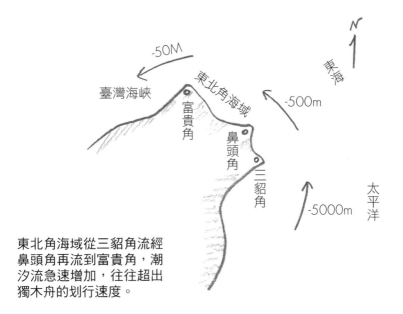

東北角海域從三貂角流經鼻頭角再流到富貴角，潮汐流急速增加，往往超出獨木舟的划行速度。

灣之最北點），潮汐流在此短短的海岸線流向大約轉折了一百八十度，且三貂角（太平洋平均水深約5000公尺）流經鼻頭角（東海平均水深約500公尺）再流到富貴角（臺灣海峽水深約50公尺），水團從5000公尺擠入50公尺的水域，流速因而急速地增加，此處的潮汐流往往超出獨木舟的划行速度（海洋獨木舟的划行速度大約是2～3節,此處的實測水流大約是 3～4節，在淺水海域或險礁區水域水流有可能超出10節）。

臺灣南端潮汐的流向

在臺灣南端，貓鼻頭與鵝鑾鼻兩個突出的海岬處，也大致區分了臺灣海峽、巴士海峽、太平洋三處水域。漲潮時、潮水經貓鼻頭轉入西側的臺灣海峽，經鵝鑾鼻轉入東側的太平洋；落潮時，潮水再由這兩處匯流流向菲律賓。潮水速度也大都超出獨木舟的速度，獨木舟若不幸在此海域遇上落潮時節，有可能被潮水帶往菲律賓海域而無法返航。

坊間人士也常誤以為每日的最高潮或最低潮時間是潮

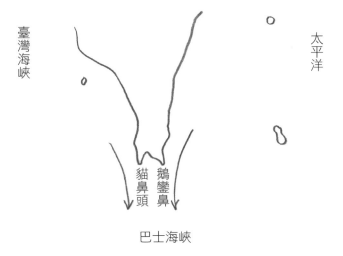

臺灣海峽

太平洋

貓鼻頭　鵝鑾鼻

巴士海峽

臺灣南端貓鼻頭與鵝鑾鼻兩個突出的海岬處，在落潮時潮水在此會合流向菲律賓，潮水速度超出獨木舟的速度。

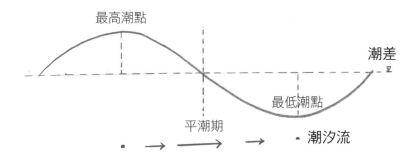

最高潮點

潮差

最低潮點

平潮期

潮汐流

潮汐流流速最大之時間是在介於最高潮與最低潮之間的平潮期。

汐流最大之時機，其實剛好相反，潮汐流流速最大之時間其實是在介於最高潮與最低潮之間的平潮期。理論上來說，潮汐流在最高潮與最低潮的那段反潮時期，水流應有一定時間的平穩而沒有流動之狀態。

海流有哪幾種類型？

　　海水因受太陽輻射熱而有蒸發、冷卻凝結、降雨等現象而產生密度不同之水團，再加上受風壓、地球自轉偏向力、日月星球之引力等作用而發生流動的現象，統稱為海流。海流依上述物理性質大致區分成密度流、壓力流、重力流，以及風吹流。

依物理性質區分的 4 大類型

1. 密度流

　　由於各海域間海水的溫度、鹽度不同，造成海水密度的差異，於是海水從高密度流向低密度的洋流稱為密度流。

2. 壓力流

　　由於大氣之溫度、濕度與密度不均，造成海平面受大

氣壓力作用亦不均，而有高低差，氣壓較高之海平面區域海流會流向氣壓較低之海平面區域，稱為壓力流。

3.重力流

海面傾斜以及海水補償作用，因流體有連續之性質，某海域之海水流出後，海水相對減少，相鄰海區的海水過來補充，這樣形成的海流又稱之為補償流。它不局限於海平面之水平流動，有時候會有垂直上升之湧升流與垂直下降之沉降流。

4.風吹流

風在海面持續長時間吹拂，於空氣與海水介面之間摩擦產生推動應力，從而帶動海水層一起運動而形成的洋流。

一般獨木舟活動區域都在沿岸與近岸之海域，此地區之海流又會因地形、海浪、潮汐與海風而產生流場之變化。上述依物理現象而區分的海流對獨木舟活動來說並無太大意義，反倒是因近岸地區的地形變化而產生的海流現象相對顯得重要。

近岸地區的5種海流

近岸地區的海流大致分類成沿岸流、離岸流、岬流、內灣迴流、淺礁亂流。

1. 沿岸流

沿岸流是一股平行於海岸線，但以鋸齒狀路線來回之海流，形成原因多半是因為海浪在接近海岸邊時，與海岸

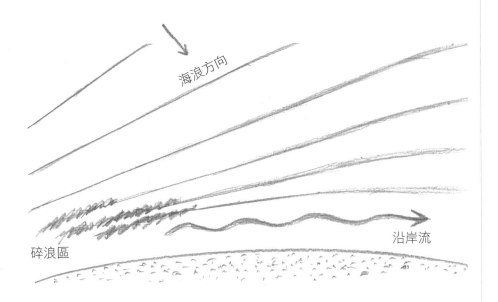

沿岸流發生於碎浪區之後，一般都距離岸邊極近、水深很淺之區域。

成一非平行之角度，在海浪能量與海底碰撞摩擦（碎浪區）後，剩餘之能量不再具有規律之海浪運動形態，而轉變成一股水流，沿著與海岸線平行方向流動。

沿岸流的流速隨著海浪入射角與海底坡度之大小而成正比之增加。沿岸流因為是發生於碎浪區之後，一般都距離岸邊極近、水深很淺之區域，水流速度大致也比獨木舟速度為小，不至於阻礙獨木舟之前進，但仍然會造成航向判定及划行路線設計上的困惱。

若獨木舟在此翻覆，而人員無法攀附在獨木舟旁，因與獨木舟分離，人員必須用游泳上岸時，則沿岸流也有可能將沒有充分準備的獨木舟人士帶離原先預定的上岸點，而造成意外事件。

2. 離岸流

離岸流是一股垂直於海岸線、由岸邊往外海流動之海流，形成之原因多半是因為海底存有不同高度之珊瑚礁群，或海底暗礁地形、地貌的不規則起伏，使得湧上岸邊之水流與退回至外海之水流有不同之路線。

一般離岸流之流速較沿岸流為強勁，大致上是介於獨

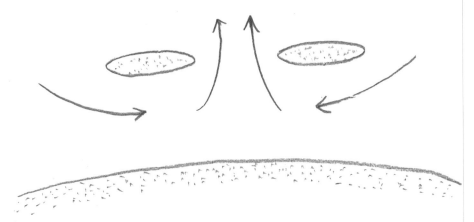

離岸流是一股垂直於海岸線、由岸邊往外海流動之海流，形成之原因多半是因為海底存有不同高度之珊瑚礁群，或海底暗礁地形、地貌的不規則起伏，使得湧上岸邊之水流與退回至外海之水流有不同之路線。

木舟速度（2～3節）與人員海泳速度（1～2節）之間，加上離岸流並不易從岸上觀察，其發生的地點與時機也常因為風浪、潮汐之不同而有變化，若不幸獨木舟在此翻覆，最佳對策應該是人員向沿著平行於海岸線之左右方游動，感覺或尋找離岸流流速較小之區域，或是找到「入岸流」，再游向岸際，若是一昧的奮力與離岸流對抗，往往會精疲力盡後，還是被離岸流拖帶流出外海。

小常識

相對於離岸流，入岸流是一股垂直於海岸線、由外海向岸際流動之海流，有離岸流之海域其附近一定會有入岸流之水域，海水才會保持一定高度之海平面。

3.岬流

　　海岬地形常因海岸之凸出與水深度之急遽驟減，使得該區域原本存在之海流轉彎與加速（在一定之流量下，水域變窄變淺，流速因而相對變大）；若再加上海岬地段海風的迎風面與背風面所產生之負壓現象，和海浪因地形之轉向與能量之集中和入射浪與反射浪之相疊加，常使得海岬地形成為最險惡之水域，臺灣著名的富貴角、貓鼻頭與鵝鑾鼻均是因此而成為惡名的危險水域，此區域顯然並非

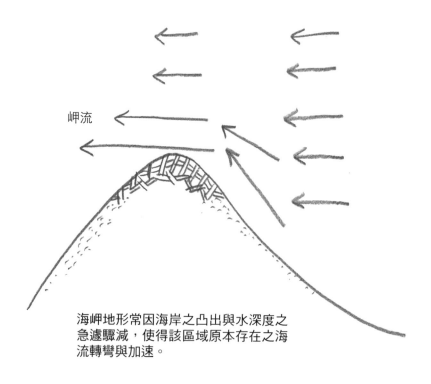

岬流

海岬地形常因海岸之凸出與水深度之急遽驟減，使得該區域原本存在之海流轉彎與加速。

合適的獨木舟活動水域，若為必須通過之海域，則在規劃
路線時，應該事先詳細研讀該水域之海圖、了解水深度、
海流、海風、海浪、潮汐等資訊。

4. 內灣洄流

　　相對於岬流地形是對外海凸出，內灣地形則是對內凹
入之地形，海流流經此水域常因地形之變化而產生洄流，
洄流是由原海流之分支流，但卻逐漸轉向最後變成和主流
成180度的反向逆流，一般灣內之海流與浪況都相對的比
較平穩安全。獨木舟活動可適切的利用內灣洄流來規劃划
行路線，也就是選定離岸之距離，來決定是取得主海流或
是洄流之流向來與獨木舟路線成一致的順流。

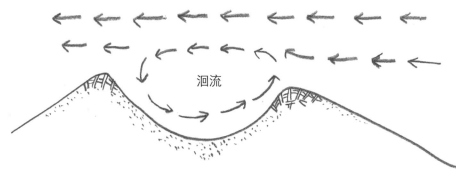

洄流

洄流是由原海流之分支流，但卻逐漸轉向最後變
成和主流成 180度的反向逆流。

5.淺礁亂流

一般若海岸地形與地質不平整，海底地形也會相對地較為混亂，若海底有淺礁亂石，海面上會出現碎浪；在無風之海域，海面上除了正常之碎波帶之外，若有雜亂散布之白色浪花，就意味著海底下有暗礁，這些暗礁會造成海流之混亂，獨木舟應該盡可能避免在此水域活動。

小常識

碎浪，就是海浪之運動撞擊到岩石產生浪花之現象。

獨木舟的海上勁敵：海浪

一般來說，常見的海浪可分為風浪、湧浪、捲浪、碎浪、上下浪等五種類型。

風浪

太陽照射地表之不平均，造成大氣溫度之變化，溫度高之空氣上升，溫度低之空氣向溫度高之海面流動，形成海風，海風與海表面摩擦並將能量傳給海面，即形成風浪。在屏除因海底地震所引起的所謂海嘯、因水壓力、密度、與溫度等物理因素所造成的水波動之外，海浪可謂都是因風而引起，所謂風浪就等同於海浪，中國古語「無風不起浪」也可算是一句科學術語。

為了解析方便起見，一般將海浪的波形視為一簡諧波，而有以下的名詞定義：

波峰：海浪波形的最高點。

波谷：海浪波形的最低點。

波高：波峰與波谷的垂直長度。

波長：兩個波峰或兩個波谷之間的水平距離。

波速：海浪波形的水平前進速度。

週期：海浪波峰或波谷上下來回一次所需的時間。

一般人常誤以為在海面上之人員或船隻會隨著海浪前進，其實海浪是一種能量之傳遞，能量前進之速度極快，但海水並未隨著海浪前進，而是在原處震盪（圓形簡諧運

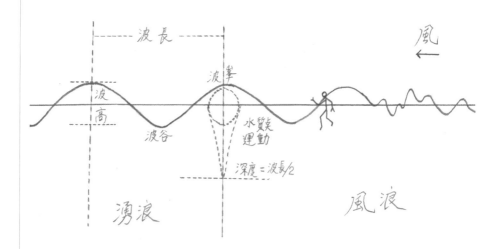

一般將海浪的波形視為一簡諧波。關於波峰、波谷、波高、波長、波速、週期之定義如上所述。

動）而已，海面上之質點（船隻、人員等）就如同海水一樣，並不會隨著海浪前進，而只是在海面上作圓形簡諧運動，因此若在大海上的船隻或人員被簡單的說成「被海浪漂走了」，基本上是錯誤的說法。此圓形簡諧運動隨著水深度而逐次遞減，大約在水深度等於二分之一波長時，簡諧運動遞減至幾乎等於原點靜止不動；這也就是說，潛水人員若在此深度處潛水，並不會受到海浪運動的影響。

波高常常被用來說明海浪強度的大小，或是分級的標準。波高一般來說是取決於海風的強弱，但風速並不是

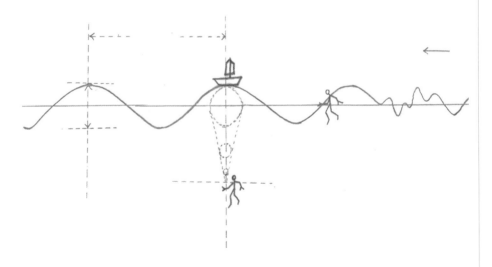

海面上之質點（船隻、人員等）就如同海水一樣，並不會隨著海浪前進，而只是在海面上作圓形簡諧運動。

決定波高的唯一因素，風吹的時間、風吹海面之長度距離也是決定海浪大小的因素；風吹了一整天或僅是吹了一秒鐘，所造成的海浪大小當然不一樣；風浪是在太平洋中前進，或是在日月潭，或是家裡的澡缸裡，也不可相提並論。因此理論上，可以歸納出海浪的強度或波高（H）是正比於風速（C）、風吹時間（T），以及海面長度（F）。

$$H \propto (C, T, F)$$

但海浪的大小也不完全取決於波高，海浪的週期也影響著海浪的強度，而週期（P）也是正比於風速（C）、風吹時間（T）、和海面長度（F），因此海風與海浪的關係應是「海浪的波高與週期正比於海風的強度、時間、與距離」。

$$Wave (H, P) \propto Wind (C, T, F)$$

氣象局常在颱風來臨前的一、兩天發布「長浪」的訊息，指的就是風未到而週期（P）很長的長浪已經傳遞到達臺灣沿海之意。

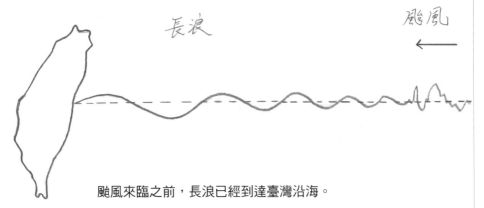

長浪　　　　　　　　　　　　　　颱風

颱風來臨之前，長浪已經到達臺灣沿海。

湧浪

　　海浪因為前進速度極快（比海風前進的速度還快），且能量在向前傳遞時幾乎沒有衰減（海風能量衰減較快），在海風能量消失而停止，或是海浪向前傳遞離開了海風吹拂的海面上，海浪能量仍然沒有消失而持續迅速地向前方海域傳遞，這樣的海浪現象一般就稱為「湧浪」。獨木舟有時會發覺在風和日麗的海面上卻有明顯之海浪存在，這就是湧浪。

　　湧浪推進至海岸邊時大致會和海岸線成平行 這是因為海浪在靠近陸地時，能量與海底摩擦，近岸端因海底較

淺，能量摩擦之損失較大，因而速度變慢；遠岸端因海底較深，能量摩擦之損失較小，速度相對比近岸端之速度要快，因而有海浪轉彎之現象，不論原來海浪前進的方向為何，當海浪接近陸地時，就會自然的轉彎朝向陸地而來，最後撲向海灘而釋放其最後的能量於沙灘上。

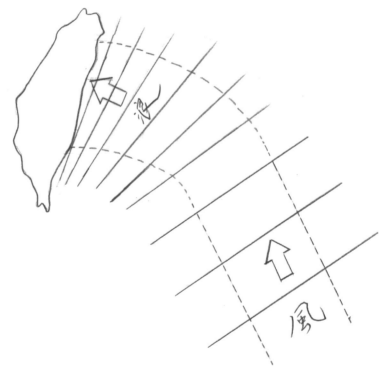

不論原來前進的方向為何，海浪都會自然的轉彎朝向陸地而來，最後撲向海岸線而釋放其最後的能量於沙灘上。

　　古人所說的「後浪推前浪，前浪死在沙灘上」正好和「無風不起浪」兩相對照；「無風不起浪」是海浪的起因，「後浪推前浪，前浪死在沙灘上」是海浪的終點。

　　沒有陸地、沒有沙灘，海浪可就繞著地球一直跑，但真實的情況卻是海浪一形成之後，它的宿命就是在尋找陸地，一旦發現陸地的存在，它就會自動轉彎朝向陸地前來，最後用幾乎是與海岸線成平成的角度湧向沙灘來結束生命的旅程；不管海岸線如何的蜿蜒彎曲，甚或是海中一孤島，絕沒有從岸邊湧向大海的海浪，也沒有平行於海岸線的海浪；衝浪者都是從外海衝向陸地，沒有從陸地衝向海洋，獨木舟玩家只有衝不出海岸線的困擾，沒有被岸邊海浪推出大海的情事，坊間時常有海岸邊遊客被海浪捲出去的報導，嚴格說起來是不合情理的說法。

捲浪

　　當海浪因受到海底之摩擦而轉向，且速度變慢之同時，陸地端的速度就相對的比海洋端的速度為慢，波長因而變短，波形因而變陡，波高因而變高，隨著海底坡度越

陸、海深度越淺，變化越急促，海浪此時如同在為湧向沙灘的生命終點的嚥下最後一口氣作準備似的，呼吸變得短而有力；也就是說，捲浪是波速變慢、波長變短、波高變高、波形變陡，但週期不變的湧浪。

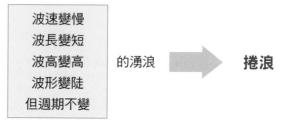

波速變慢
波長變短
波高變高 的湧浪 ➡ **捲浪**
波形變陡
但週期不變

碎浪

當浪高持續增加，這時候水質點運動（質量之運動，非能量之傳動）直接撞擊海底，而使得原先規律性之水質點運動因海底碰撞而產生混亂之運動，海底斜度越大，海浪撞擊力量就越大，破碎混亂之情形越明顯，如同能量之爆炸，此現象因為水質點飛濺出水面與空氣混合而形成白色之浪花，稱之為「碎浪」。

因為是海浪運動觸及海底所產生能量釋放（爆炸）

之激烈混亂現象，碎浪發生之區域必定是海域較淺之區域（一般在大約海水深度是海浪高度的1.3倍時產生碎浪），往往會造成船隻之觸礁，又白色之浪花是水與空氣混合之泡沫，密度極低，水之浮力相對變小，獨木舟在此處，除了會受到爆裂的水花的撞擊之外，也會因為浮力不足而造成船隻進水而沉沒。

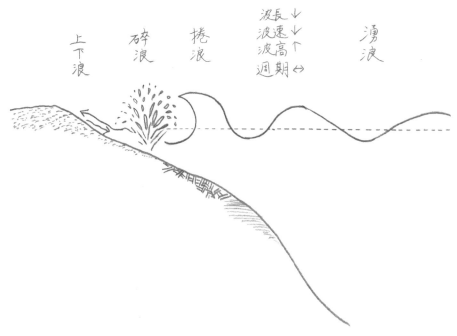

當海浪迎向海岸線時，因受到海底之摩擦，陸地端的速度就相對的比海洋端的速度慢，波長因而變短，波形因而變陡，波高因而變高，隨著海底坡度越陡、海深度越淺，變化越急促。

上下浪

　　海浪在經過碎浪區釋放大部分之能量後，將剩餘之能浪推向沙灘陸地，在海邊沙灘上所看見的海水上下來回沖擊沙灘，滾動岸邊之細沙或礫石，將最後之能量在動能與位能之轉換當中，逐漸因砂石之摩擦而釋放完畢，如同是嚥下最後一口氣之現象。獨木舟在此處，應保握適當上浪時機隨著海浪推上岸際。

3 海洋獨木舟
操作總體驗

划槳的基本動作有哪些？

　　獨木舟的技巧在於如何運用一支槳來前進（正槳）、後退（倒槳）、轉彎、停止（擋水），以及避免搖晃．甚或翻覆（平衡），此技巧也許在游泳池上很快就可以輕易地得心應手。但一旦到了海面上，如何判斷何時應該前進、後退、轉向、停止，以及如何平衡，往往就成了手忙腳亂的局面，這是海洋獨木舟者最大的困擾所在，也是最大的樂趣所在。

划槳主要的基本動作
握槳
正槳
倒槳
轉彎
擋水
平衡

握槳

　　雙手握槳平舉於頭頂，調整握槳間距讓手臂與槳、手臂與肩膀都約略成90度垂直的角度，保持此握姿再將雙手向身體前方平舉，保持兩臂與槳都與水平線成平行的姿勢。此動作的目的是為了兩手的握槳能有適當的間距而槳之中心點能保持在兩手的中間位置。

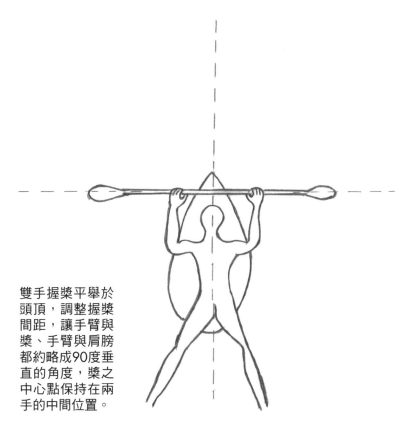

雙手握槳平舉於
頭頂，調整握槳
間距，讓手臂與
槳、手臂與肩膀
都約略成90度垂
直的角度，槳之
中心點保持在兩
手的中間位置。

正槳

海洋獨木舟的划槳者採正面朝船頭之坐姿（西式划船則是面向船尾、背對船頭），雙手握槳柄，左右船舷側輪流下槳划行前進。

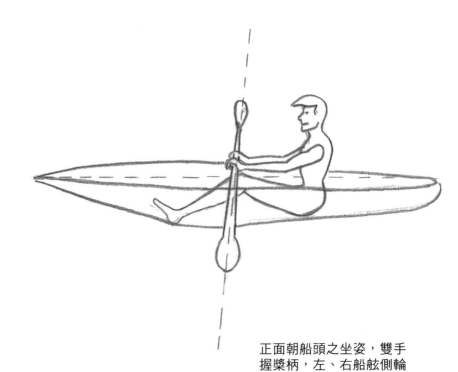

正面朝船頭之坐姿，雙手握槳柄，左、右船舷側輪流下槳划行前進。

　　坊間常以運動力學的觀點來描述動作要領，如下：

　　右舷下槳時，右邊槳葉入水處為力的支撐點，左邊為推力點，配合側身轉動增加推力，兩臂伸直向前平舉，利用腰部力量輪流帶動左右之支撐點與推力點。槳之入水點應該盡量向前伸，槳之出水點約不超出於身體後方30度角，用於減少腰部大幅度的扭轉，椅背角度大致調整成垂直至向前傾斜15度角之間。

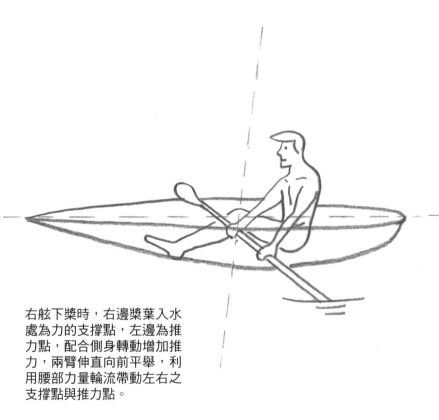

右舷下槳時，右邊槳葉入水
處為力的支撐點，左邊為推
力點，配合側身轉動增加推
力，兩臂伸直向前平舉，利
用腰部力量輪流帶動左右之
支撐點與推力點。

而初學者依此要領練習時，常有的錯誤動作是：

（1）只用一邊手臂拉向後，另一邊手臂推向前，身體沒有轉動，導致臂力用力過度而疲乏。

（2）兩手沒有向前伸直平舉，導致划距太短。

（3）手腕沒有保持槳葉與水面垂直，導致無法有效推水向後。

初學者常有的錯誤動作是：只用一邊手臂拉向後，另一邊手臂推向前，身體沒有轉動，導致臂力用力過度而疲乏。

其實獨木舟的划槳動作，用運動力學的槓桿原理來引喻支撐點與施力點，不見得完全妥當，槓桿原理原本是運用在固體力學，而水為流體並非固體，用流體力學的觀點來說明獨木舟的運動型態或許較為妥適。

流體力學用壓力一詞來解釋水中的運動，簡單說就是水壓力大的一端會流向水壓力小的一端，獨木舟之所以能夠向前運動，就必須是船尾水壓力大於船頭水壓力，因而划槳的動作可看成：「將船前一塊水搬到船尾，船尾多了

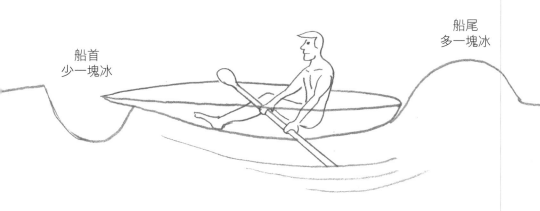

船首
少一塊冰

船尾
多一塊冰

將船前一塊水搬到船尾，船尾多了一塊水，船頭少了一塊水，多的一塊水的船尾，推著獨木舟去補船頭少掉的那塊水。

一塊水（壓力變大），船頭少了一塊水（壓力變小），多的一塊水的船尾（壓力大），推著獨木舟去補船頭少掉的那塊水（壓力小）。」

如何讓船頭船尾保持最大的壓力差值，就是划船的技巧，此技巧可以用捷泳的技巧來說明，將槳視同手臂之延伸，那麼捷泳的動作要領，就等同於划槳的動作要領，練習捷泳時的分解動作：入水、抓水、推水、離水，也就同樣可以用來作為划槳的分解動做練習。

捷泳的口訣 ＝ 划槳者要領悟的口訣	
入水輕 ➡	因此不會激起水花
抓水穩 ➡	因此可以保持槳面與槳背的壓力差
推水長 ➡	因此可以將此壓力差從船頭移到船尾
離水快 ➡	因此不會擾動渦流

捷泳「入水輕、抓水穩、推水長、離水快」的口訣，也是划槳者的口訣。

依此口訣比死記「槓桿原理的支撐點、推力點、側身轉動、兩臂伸直向前平舉、入水點向前伸，出水點在身體後方30度角，椅背角度向前傾斜15度角……」，更能體會出划船動作的要領與技巧所在。

一般划船「速度」的快慢，取決於「划距」與「划頻」

$$速度 \propto 划距 \times 划頻$$

划距是槳下水與離水之間的水平長度，划頻是每分鐘槳下水的次數，在同樣的出力之下，兩者無法兼顧，划距越長，划頻自然就下降，划頻越快，划距也會自然的縮短。這就像短跑或長跑的要領一樣，短跑需靠衝刺，長跑需靠耐力，獨木舟加速衝刺時，可適時的加快槳頻；在海中長距離、長時間的划行，可將槳頻調整變慢、槳距拉長。

獨木舟從A點到B點的快慢，不全然由速度來決斷

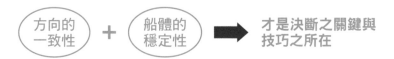

方向的一致性 ＋ 船體的穩定性 ➡ 才是決斷之關鍵與技巧之所在

　　當槳從右舷下水、推水向後時，右舷水流速較左舷水流速為大，船頭會自然向左偏移；反之，當槳從左舷下水、推水向後時，左舷水流速較右舷水流速為大，船頭會自然向右偏移，因此左右下槳一來回之間，船頭也自然做了一次右左來回的擺動；且下槳處水的流動也會使船舷

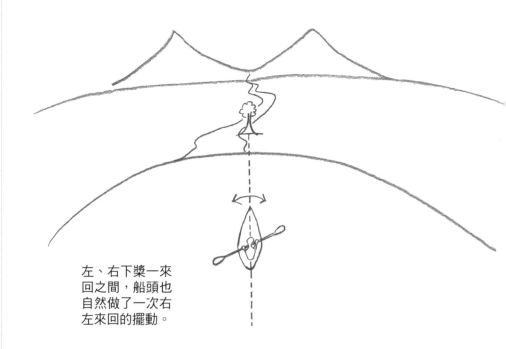

左、右下槳一來回之間，船頭也自然做了一次右左來回的擺動。

稍微下沉，這就是一般人所謂的搖擺，學術上稱之為「橫搖」，是一般人暈船的主因。

六自由度運動

理論上，就算是在沒有風、浪、流的平靜水域，任何划槳動作，都會造成船體的搖晃與航向的偏移，學術上稱之為船體的六自由度運動。

將船頭船尾連線視之為X軸，船中向左右舷連線視之為Y軸，船中處垂直於水平面的連線視之為Z軸，船體的六自由度就運動定義如下：

```
X軸的移動：前進（ahead）
Y軸的移動：橫移（yaw）
Z軸的移動：起伏（heave）
X軸的轉動：縱搖（pitch）
Y軸的轉動：橫搖（row）
Z軸的轉動：擺動（sway）
```

獨木舟划槳的最高境界就是讓X軸的移動，前進（ahead），達到最大值，同時讓橫移（yaw）、起伏（heave）、縱搖（pitch）、橫搖（row）、擺動（sway）

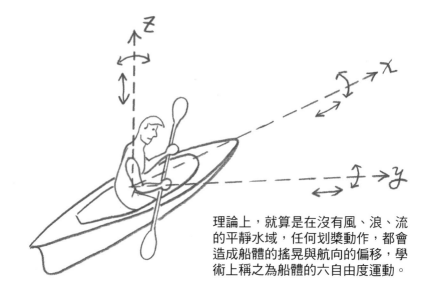

理論上，就算是在沒有風、浪、流的平靜水域，任何划槳動作，都會造成船體的搖晃與航向的偏移，學術上稱之為船體的六自由度運動。

都趨近於零。

欲達此境界，練習的方法是讓眼睛、船頭（A點）、泳池或湖畔對岸的一固定目標物（B點），三者成一直線，划槳前進時，身體重心保持不動，眼睛注視船頭是否保持和目標物一直線，或者老是在目標物左右擺動、來回，以及上下起伏。

初學開汽車者，往往把兩眼焦距放在車前僅數公尺處，然後眼睛不斷地察看汽車左右的間距，兩手不斷地調整駕駛盤，車子自然在馬路上呈現彎來彎去的前進狀態，

一直到熟習了車子的速度感，且將目光焦距調整到幾十公尺遠，車子就能越開越直，這也是獨木舟生手與熟手划槳的差別，生手的眼睛是不斷的在觀察兩手的下槳動作，熟手是兩眼直視前方遠處的目標物。

當獨木舟操作者進化到兩眼直視遠方、兩槳不間斷的重複入水輕、抓水穩、推水長、離水快的動作，就能保持船的速度、方向，以及平穩。

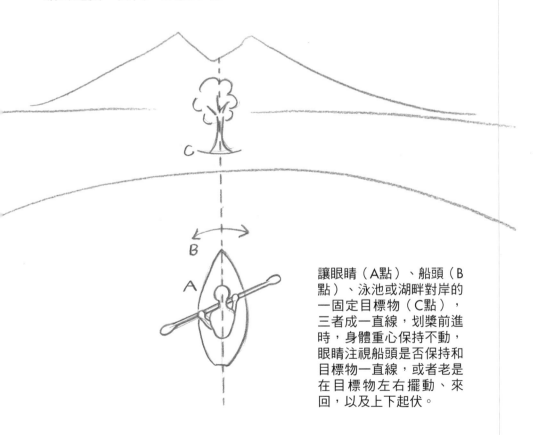

讓眼睛（A點）、船頭（B點）、泳池或湖畔對岸的一固定目標物（C點），三者成一直線，划槳前進時，身體重心保持不動，眼睛注視船頭是否保持和目標物一直線，或者老是在目標物左右擺動、來回，以及上下起伏。

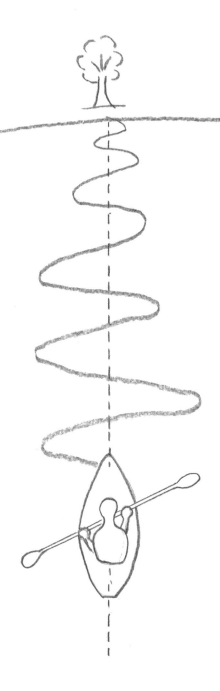

獨木舟生手與熟手
划槳的差別是：生
手的眼睛是不斷的
在觀察兩手的下槳
動作，熟手是兩眼
直視前方遠處的目
標物。當獨木舟者
進化到保持兩眼直
視遠方，就能保持
船的速度、方向與
平穩。

倒槳

　　動作要領和正槳相同，但下水點改成身體後方船尾處，用槳背推水向前，在身體前方船頭處離水。練習的方法也是讓眼睛、船頭（A點）、泳池或湖畔對岸的一固定目標物（B點），三者成一直線，到槳時，注視著船頭盡量保持不動，不會在目標物左右擺動、來回，以及上下起伏。

轉彎

　　動作要領和正槳相同，但只用單邊槳葉下水，右舷下槳船向左轉彎，左舷下槳船向右轉彎。

　　一般轉彎技巧都是在泳池或湖泊裡練習，一般初學者在游泳池上也大都能很快就得心應手，但一旦到了海面上，獨木舟的前進方向不斷的受到風、浪、流的影響，操舟者也就不斷地藉由轉彎技巧來調整方向，最常見的錯誤是操舟者為了控制方向而採用讓船先減速、停止、再轉好方向、再加速的步驟。

　　事實上，獨木舟的槳，也是獨木舟的舵；沒有船速，

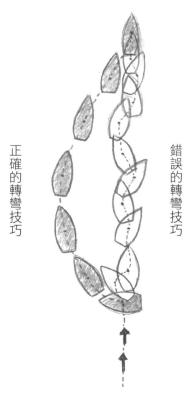

海面上，獨木舟的前進方向不斷的受到風、浪、流的影響，最常見的錯誤是操舟者不斷地藉由轉彎技巧來調整方向，而非採用保持速度、逐次調整航向的航行概念。

正確的轉彎技巧

錯誤的轉彎技巧

海浪

就沒有舵效。

　　練習過腳踏車的人都知道，腳踏車在靜止狀態是無法保持平衡的，且當腳踏車車速越快時，不但越能平穩，方向也越能控制，獨木舟基本上也和腳踏車一樣，越有速度，越能保持「方向的一致性」與「船體的穩定性」。

　　因此，獨木舟在海上航行的方向掌握，與在泳池裡的轉彎技巧是無法相提並論的，保持速度、逐次調整航向絕

對比不斷的減速、停止、轉向、再加速的作法要來得事半功倍。

擋水

海面上的船隻自然是沒有如同陸地上的剎車設計，高速行駛的船隻可以採用將螺旋推進器逆轉倒車來迅速停止，獨木舟也可以用倒槳來停止，但一般只簡單地將槳葉插入水中的擋水作用，就能阻止獨木舟的前進，在海面上靜止的獨木舟也可以利用擋水來避免被風浪流的作用而漂移。

平衡

獨木舟的槳不但兼具有舵與剎車的功能，還能作為避免船隻搖晃或傾覆的平衡功能，動作要領是將槳葉葉面放置成與海平面平行的角度，然後左右來回拍擊水面讓傾斜的船身藉由拍擊水面的反作用力回復平衡。

獨木舟者在海面上受風浪流的影響，如何判斷何時應該前進、後退、轉向、停止，以及如何平衡，往往就成了

手忙腳亂的局面，這是海洋獨木舟者最大的困擾所在，也是海洋獨木舟者最大的樂趣所在。

翻船復位

獨木舟與其他類型船隻最大的不同應該就是獨木舟可以翻船復位，而其他船隻只要一翻船，大都已成了萬劫不復的局面。

平台式獨木舟的翻舟復位較為簡單，翻船後，船槳不離手，將船身推翻復正，再將身體爬移至船上即可。

將船身推翻復正的方法，大致有下列三種：

將船身推翻復正的 3 種方法

翻舉法　重力法　拉推法

1.翻舉法

兩人協力，一在船頭、一在船尾，兩人同時一手推舉船舷向上、另一手按壓另一側船舷向下，將傾覆的船翻轉

過來，翻轉的方向最好採取與風吹一致的方向。

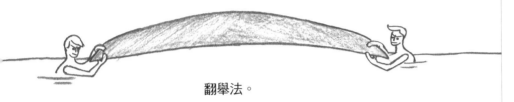

翻舉法。

2.重力法

一人，或是兩人同時爬上傾覆的船底，兩手抓住船

舷，利用身體重心向後倒的力量，將船翻轉過來。

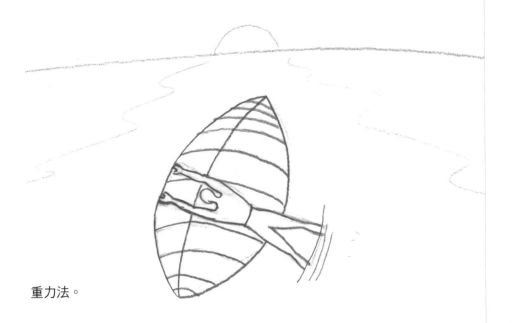

重力法。

3.拉推法

　　一人置於翻覆的船中位置底部，一手抓住遠端側的船舷，向身體的方向拉近，另一手托住近端處的船舷，向上推出，利用一推一拉的力矩將船翻轉過來。

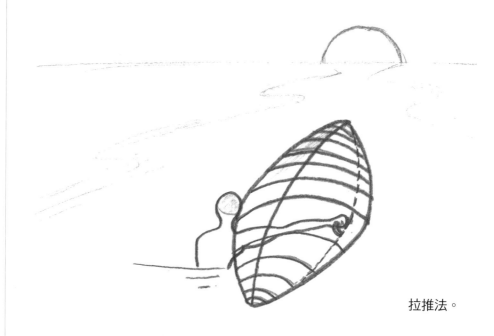

拉推法。

船翻轉過來後，人員爬移至船上的方法一般有下列兩種：

人爬移至復正之船上的 2 種方法

水平衝力法　　　　垂直浮力法

1.水平衝力法

以自由式踢水，迅速將身體衝向船舷之際，兩手按壓船舷向下，借助身體的衝力，兩手將身體上半身撐起，再盡可能保持重心低的姿勢，爬移上船，頭朝船尾、腳朝船頭俯臥，最後再翻轉身體坐起來。

2.垂直浮力法

身體保持垂直於海面上，兩手按壓船舷向下，將身體向上撐起，再將兩手鬆開，讓身體隨重力之慣性垂直加速下沉，隨後再利用水浮力向上的慣性力，再次兩手按壓船舷向下，將身體向上撐起，如此可重複數次，一直到上升的力道足以讓兩手將身體上半身撐起，再盡可能保持重心

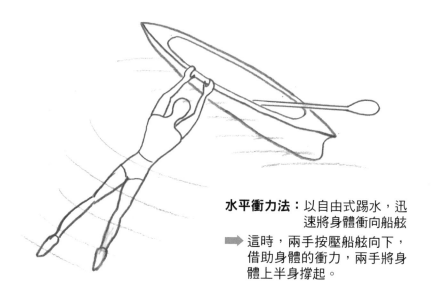

水平衝力法：以自由式踢水，迅
速將身體衝向船舷

➡ 這時，兩手按壓船舷向下，
借助身體的衝力，兩手將身
體上半身撐起。

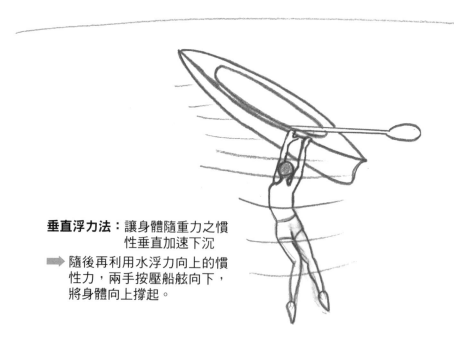

垂直浮力法：讓身體隨重力之慣
性垂直加速下沉

➡ 隨後再利用水浮力向上的慣
性力，兩手按壓船舷向下，
將身體向上撐起。

低的姿勢，爬移上船，頭朝船尾、腳朝船頭俯臥，最後再翻轉身體坐起來。

　　座艙式獨木舟的翻船復位較為複雜些，動作要領為：翻船後，船槳不離手，將船身推翻復正，以自由式踢水迅速將身體爬移至船艙上右側上船，則右腳先跨至船槳上，左腳迅速跟上右腳跨入座艙，重心要低而左腳也要立即伸入座艙，左手抓住船艙，壓住船槳右側向右翻轉，右手迅速壓住左手位置的船槳，左手換移至原右手位置再將身體復位坐正可以將船槳移回到身體前方，並利用抽水幫浦將座艙中的水排出。

進階訓練

從事獨木舟休閒活動，除了基本前進、後退、左右轉彎等基本控制技巧之外，入門後也應有以下的進階訓練：游泳訓練、耐力訓練、急救訓練、器材使用訓練、默契訓練、信號訓練、遊憩活動訓練等。

1.游泳訓練

游泳訓練除了在游泳池內之基本游泳練習，達到徒手游泳100公尺或200公尺之基本能力之外，著重於開放水域之游泳與求生能力之訓練，包含落水自救、落水互助、海上求生技巧等，一般皆採用半遮蔽式的海域來從事這些訓練，讓學員實際體驗海水、海風、海浪、海流之環境。

小提醒

游泳訓練的主要目的並非要獨木舟操作者有能力從海上游泳上岸；獨木舟若在海上翻覆，操舟者棄船棄槳而游泳上岸，是經常發生的錯誤。

獨木舟翻覆後的自救鐵則

無論在任何時刻、任何海域……

一手扶船 ＋ 一手持槳

海上求生的三大原則

保持體力 ＋ 維持原地 ＋ 等待救援

也是海洋獨木舟者落水後的準則

在大海中游泳，人類的游泳技能是無法與海洋中因風、浪、流、潮汐等大自然力量相抗衡。奧林匹克選手之游泳速度大約游完五十公尺需25秒，一般人大約需要50秒，也就是人類之合理游泳能力大約是每秒鐘一公尺，相當於所謂「二節」之海流速度，若是人類在大海中長距離之游泳，其速度可能降至「一節」；而大海中因為風、浪、潮汐、地形、氣候等各種因素所造成之海水流動速度（海流），往往都是在二、三節以上，因此棄船棄槳而游泳，會消耗體力、離開原地、造成救援的困難。

2.耐力訓練

獨木舟活動一般均為長程休閒性質之運動，生理上之肌耐力與心理上之毅力，更甚於生理上爆發力之重要性，一般訓練均採用個人的長程航距划船，再檢視個人完成所需時間和划船前與划船後之心肺功能，將這些數據作成紀錄，以作為個人耐力訓練之評量。

3.急救訓練

急救訓練大致包含如下的學術科目：

急救概述、創傷處理、骨折固定、休克與普通急症、CPR與人工呼吸、繃帶與三角巾使用、快速固定器材的使用、傷患運送、水上搬運、替代急救器材、氧氣筒使用、急救箱與常見藥品、包紮與傷口處理等。

4.器材使用訓練

船隻、槳、裝備與器材之狀況檢查、配置與使用放法等，除第一章所示的基本裝備、安全裝備、導航裝備、輔助裝備等四大類裝備之外，從事海洋行程尚需考慮之器材配備與使用方法，包括：海圖、槳繩、求救鏡片、防曬油、太陽眼鏡、槳浮力袋、備用槳、電子儀器防水袋、緊急拖繩、全球定位系統（簡稱GPS）、手機、急救包、手持無線電、預備槳、信號槍等。

5.默契訓練

獨木舟活動，尤其是海洋獨木舟活動，一般皆以團隊之形式執行活動，極少是一個人駕著單人獨木舟從事海上休閒活動。

兩人結成夥伴之雙人獨木舟，或是三人以上結成一組之多人獨木舟，皆可事先培養出彼此之默契關係與默契訊號與動作。

若是一個較為龐大之海上獨木舟團隊，則必須由團隊事先設計規定必要之共同默契訊號與約定來共同遵守，一方面培養彼此之互助互信，一方面在發生緊急意外時，可迅速有效之組織團隊群策群力來應變。

6.信號訓練

海洋上由於海浪噪音太大，或彼此之距離過遠，聲音不易傳達，往往需借助手勢訊號來傳達訊息。而獨木舟之船槳是最醒目且最隨手可得之訊號道具；也就是說，獨木舟操作者可以利用船槳來進行彼此溝通之槳語訓練。

槳語訓練

停止　兩手將槳向胸前平舉

指向　將槳面指向特定方向

集合　將槳垂直高舉向上

注意　將槳直舉後左右揮動

實際操作上有哪些技巧？

　　當獨木舟操作者選定在一處沙岸或礫石灘下水，應在岸際先觀察湧浪之大小、方向與週期等現象來決定入水點、時機，以及破浪而出的前進路線，同時也必須先規劃好返航的路線與出水點。在風和日麗、晴朗穩定之天候，海面上只有湧浪推動時，一般都是採垂直頂浪入水出海，配合著上下浪時機來衝過碎浪，越過捲浪，迎向湧浪，來到大海再乘風破浪前進。

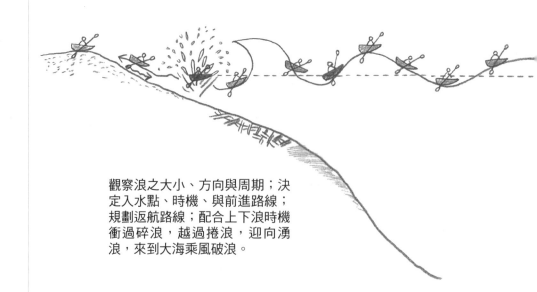

觀察浪之大小、方向與周期；決定入水點、時機、與前進路線；規劃返航路線；配合上下浪時機衝過碎浪，越過捲浪，迎向湧浪，來到大海乘風破浪。

1.配合上下浪時機下水

（1）獨木舟人員將獨木舟穩定置放於在上下浪的最高點處。

（2）在上浪的水位達最高點時，迅速坐定於獨木舟內，獨木舟上船的動作應是採用身體臀部直接先坐進船位處，再將雙腳收入船內；下船的動作要領，也是先將雙腳伸出船外再起身，切忌直接用腳踩進出獨木舟。

（3）隨著下浪時機划動船槳入海。

（4）藉由船底的砂石隨著下浪水流而滾動、而水的

隨著下浪水流且水的浮力將船底抬起之際，划槳入海。若此時船的浮力不足而仍然坐底於砂石，可用槳葉的葉面平行於船側撐地向前，身體的重心前傾來增加船體下滑的力量。

浮力將船底抬起之際，划槳入海，若此時船的浮力不足而仍然坐底於砂石，可用雙手撐地向前，船與身體的重心前傾來增加船體下滑的力量。若船舷太高或船寬太高以至於雙手無法撐地向前時，可改用船槳撐地的方式，但此時須注意：槳葉的葉面須平行於漁船側，不可採用垂直於船側的方式，以免因撐地用力過猛而損害了槳葉或槳柄。

2.衝向碎浪區

碎浪是海浪運動觸及海底所產生的能量釋放，海底斜度越大處，海浪撞擊力量就越大、破碎混亂之情形越明顯，此碎浪會隨著海浪的前進方向持續一段距離，但能量也會隨著持續減弱，獨木舟幾乎無法完全避過碎浪區，但技巧上應適時適地的找尋碎浪最弱的時機與地點，用獨木舟最大的速度衝入碎浪區，讓獨木舟的衝撞力不至於被碎浪的推力將獨木舟推回岸際。

衝撞入水花之時，獨木舟會因碎浪區的浮力不足而浸水，也會因衝撞而傾斜或轉向與偏移，雖然不至於沉沒，但也增加翻覆的危機，此時需運用的技巧在於：

（1）如何保持船頭與海浪垂直。

（2）如何保持平衡。

（3）如何保持動力。

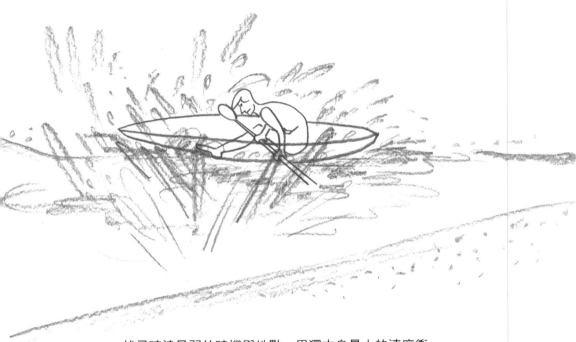

找尋碎浪最弱的時機與地點，用獨木舟最大的速度衝入碎浪區，讓獨木舟的衝撞力不至於被碎浪的推力將獨木舟推回岸際，而（1）保持船頭與海浪垂直、（2）保持平衡、（3）保持動力，是技巧之所在。

3.避開捲浪區

　　相對於碎浪區的幾乎無法避開，沉穩的觀察前方海面的起伏，獨木舟是可以避開捲浪區，正確的判斷與適時的應用加速、減速、後退、轉向等技巧，避開滅頂覆蓋式的

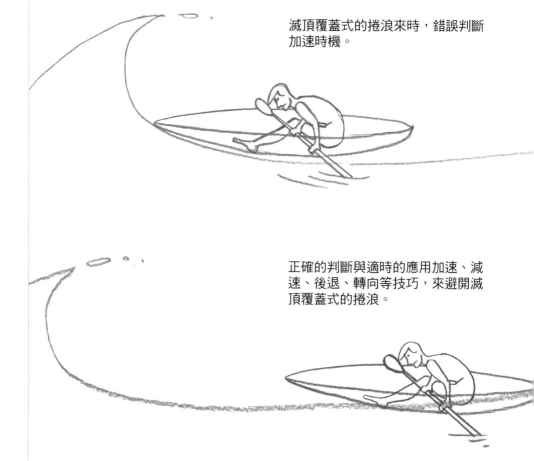

滅頂覆蓋式的捲浪來時，錯誤判斷加速時機。

正確的判斷與適時的應用加速、減速、後退、轉向等技巧，來避開滅頂覆蓋式的捲浪。

捲浪，找尋捲浪斜度較緩的地點與時機，將身體的重心移往浪頭處，再用船槳槳葉拍擊浪頭處，來保持船隻的平衡，就能避開獨木舟翻覆在捲浪區的危機。

4.隨著湧浪上下

獨木舟最佳的航行方向是船頭保持與湧浪垂直的頂浪方向前進，在波峰前可加速，在波峰後可減速；若波形太陡，可適時使用擋水或用槳面左右輕擊水面做出平衡的動作。

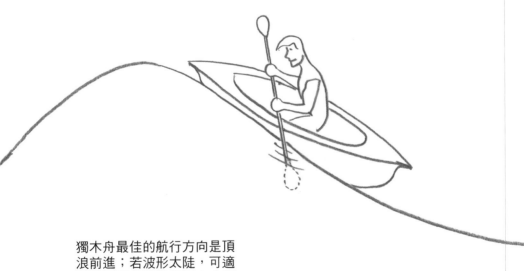

獨木舟最佳的航行方向是頂浪前進；若波形太陡，可適時使用擋水或用槳面左右輕擊水面做出平衡的動作。

若湧浪是從船尾湧來，獨木舟就成了順浪前進的方式，為了避免遭遇到湧浪的浪形過於陡峭或尖銳，划槳者可適時地將身體重心往身後移動，用來避免船尾被陡峭的湧浪抬起，而失去平衡。

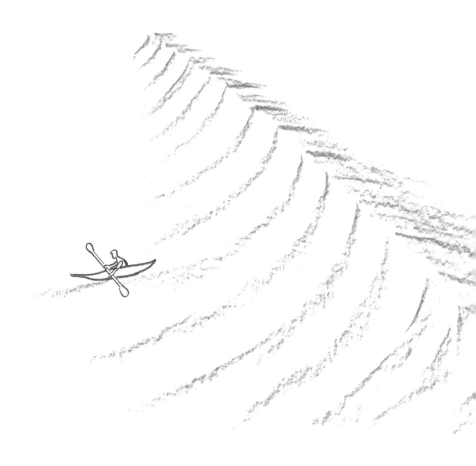

若湧浪從船尾湧來，獨木舟就成了順浪前進。

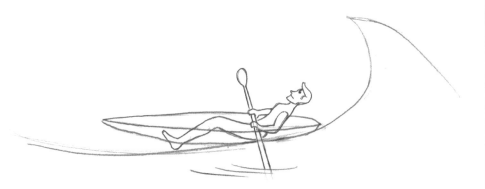

划槳者適時地將身體重心往身後移動，
用來避免船尾被湧浪抬起，而失去平衡。

　　獨木舟在湧浪區較忌諱側浪航行，因短而急的側面來浪容易讓船隻翻覆，此時獨木操作舟者必須將身體重心和划槳方向，與來浪同一側，以避免船隻翻覆；在長而緩的湧浪區，獨木舟雖不至於翻覆，但隨浪起伏與搖晃，容易暈船，或造成航行的困難。

　　獨木舟在搶灘上岸之際，常因船尾遭遇到捲浪的抬起與推行，而失去平衡。若不幸在上岸時翻覆，此時雖然離岸邊已很近，但卻必須面臨棘手的碎浪區與上下浪區；若不能攀附在獨木舟之後隨著海浪之推移而上岸，在人船分離的狀況之下，應雙手緊握槳柄置於頭前平行於水面，讓槳葉在海浪推向岸際時呈垂直狀態，用來增加被海浪推向

前的力量；在海浪推向海外之際，轉動槳葉呈水平狀態，用來減少被海浪推向海洋的力量，如此獨木舟者即可慢慢隨著海浪而被推回岸際。

小提醒

一般人常將槳丟棄，而自行嘗試奮力游上岸，這並非是恰當的作法。

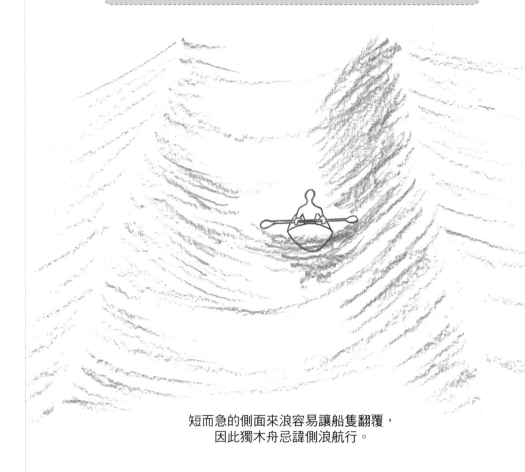

短而急的側面來浪容易讓船隻翻覆，
因此獨木舟忌諱側浪航行。

側面來浪時，獨木舟操作者
的身體重心與划槳方向都必
須與來浪同一側。

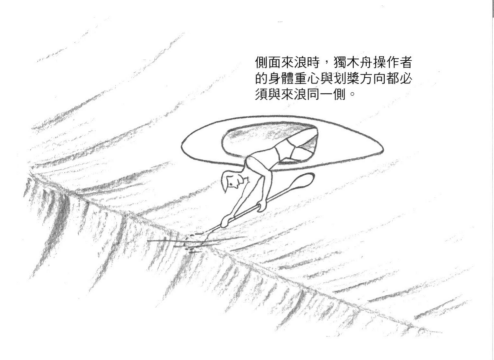

雙手緊握槳柄置於頭前平行於水面，讓槳葉在海浪推向岸際時呈
垂直狀態，用來增加被海浪推向前的力量；在海浪推向海外之
際，轉動槳葉呈水平狀態，用來減少被海浪推向海洋的力量，如
此獨木舟者即可慢慢隨著海浪而被推回岸際。

不可不知的特殊海域

在臺灣地區尚有較為特殊之海域環境，影響獨木舟活動的實務與技巧。針對這些特殊的海域環境，必須有特殊的考量與技巧。

1.西海岸的潮汐

臺灣地區之西海岸（臺灣海峽）潮汐變化較東海岸為顯著，潮差變化大。漲潮時，北端由鼻頭角（臺灣之最東北）、富貴角（臺灣之最北）海域，往南流向臺中方向，南端則由鵝鑾鼻（臺灣之最南）、貓鼻頭海域，往北流向臺中方向；落潮時，則反向由臺中附近海域分別往南與往北流出潮水，因此臺灣之西海岸的南部（屏東、高雄、臺南）與北部（基隆、臺北、桃園）兩端，呈現潮流流速較大，但潮位高度變化較小之情況；而相對的，在臺灣中段地區（竹、苗、中、彰、雲、嘉）則呈現潮流流速較小，

但潮位高度變化較大之情況。

獨木舟海上航行之速度大約在2至3節左右，幾乎只相當於臺灣南北兩端之潮水流速，因此在臺灣西海岸地區從事獨木舟活動，必須充分考量每日潮水之變化，在北部須利用漲潮期之順流，過了臺中以後，則必須選定落潮期之順流，如此一來，才能持續的保持由北往南之航向，順利前進。

獨木舟在臺灣西海岸由北往南航行時，在北部須利用漲潮期之順流，過了臺中以後，須利用落潮期之順流。

2.竹苗中彰雲嘉地區的潮間帶

　　西海岸地區潮差變化明顯，尤其是竹苗中彰雲嘉地區，而此段海岸又是極端平緩之沙岸（間或有礫石灘），有些地區潮間帶長達數公里甚或數十公里，例如濁水溪出

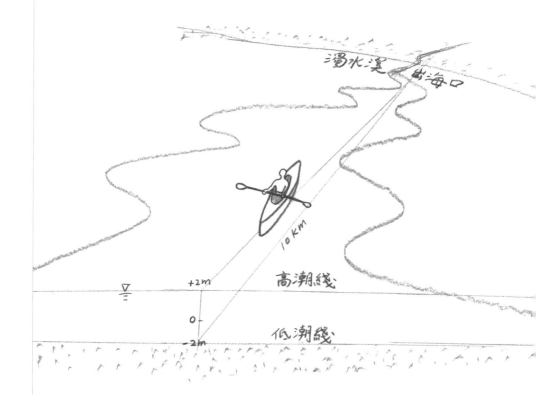

濁水溪出海口附近海域，潮間帶長達數公里，不但造成獨木舟出水與入水之困惱，若沒有仔細推估航程與潮汐變化，有可能在外海因水深變淺而使獨木舟擱淺。

海口附近海域，不但造成獨木舟出水與入水之困惱，若沒有仔細推估航程與潮汐變化，有可能在外海因水深急速變淺而使獨木舟擱淺、動彈不得，若又恰巧天候不佳，會造成獨木舟活動成員坐困海上沙漠愁城的窘境。

3.三角浪

臺灣北部海域之鼻頭角、富貴角一帶常有所謂之三角浪（學名為錐浪），這是因為來自灣、澳、岬、峽、海、洋不同方向、不同週期之海浪互相疊加的現象。獨木舟在錐浪之海域裡上下起伏，很難掌控瞬息變化之波峰、波谷之交替，來往船隻在此傾覆的報導也時有所聞。

4.濕地

臺灣西海岸之潮間帶有無數個候鳥棲息之溼地，例如著名的鰲鼓溼地，目前這些溼地大都被劃定為保育區，獨木舟活動應盡可能避開由此區域進出。

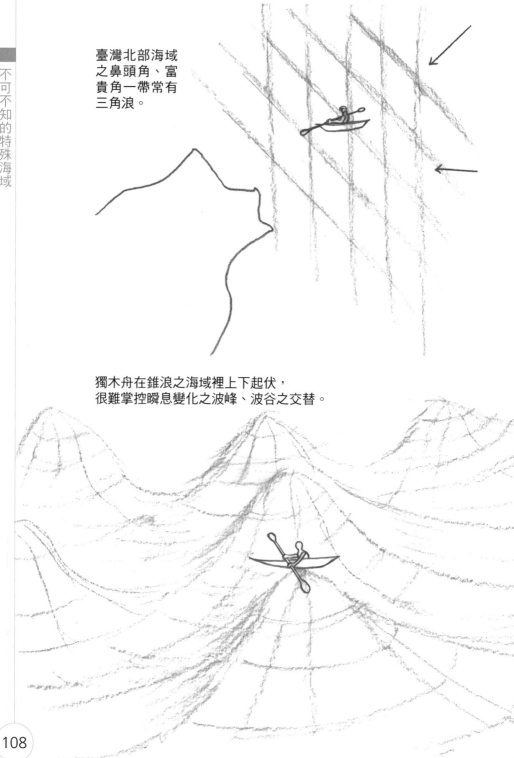

臺灣北部海域
之鼻頭角、富
貴角一帶常有
三角浪。

獨木舟在錐浪之海域裡上下起伏，
很難掌控瞬息變化之波峰、波谷之交替。

5.港區

　　臺灣海岸線長1200公里，遍布大小漁港船澳約400處，平均每3公里就有一港口。利用港口來進出海岸線雖是不錯的選項，但臺灣西海岸的某些港口因潮汐之水位落差過大，用來作為獨木舟之進出，多半有落潮水位太低出不去，漲潮水流太急也出不去之困擾，必須仔細估算當日之潮汐，利用平潮期，水位不太低、潮水不太強的時機來進出港口。

6.雷雨

　　獨木舟在海洋上遇見突然之雷雨是極端危險之狀況，尤其是當獨木舟成了海平面唯一之顯著突出物體，加上划槳時將槳上舉之動作，成了最佳避雷針效應，增加被閃電電擊之機率。臺灣夏季常發生的西北雨，造成海面上瞬間風大雨急、伴隨著閃電打雷，此時依據事先之撤退機制來中斷獨木舟之活動，仍為最佳之處理方式。

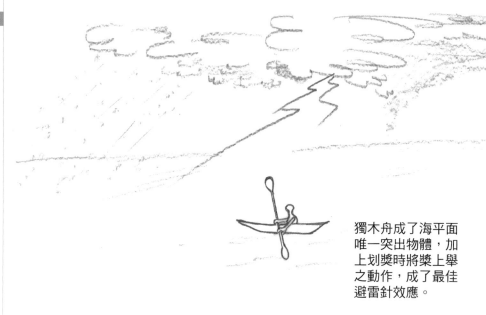

獨木舟成了海平面
唯一突出物體，加
上划槳時將槳上舉
之動作，成了最佳
避雷針效應。

7.蚵架

　　臺灣地區之潮間帶，尤其是中彰雲嘉地區，海岸為平
緩之沙岸，潮間帶長達數公里甚或數十公里，潮水上下變
化與進出，帶來豐富之營養鹽，特別適合蚵類生物之成
長，沿海居民在岸邊潮間帶布滿了蚵架，養殖海蚵。獨木
舟出入此段水域有如航入迷宮，若沒有仔細研判或是沒有
當地蚵民來做嚮導，很有可能迷失在蚵田裡，隨著潮汐之
變化，有可能在外海因水深急速變淺而使獨木舟擱淺於離

岸數公里之外動彈不得，若又恰巧天候不佳，有可能造成
獨木舟活動成員之危險。

8.雲霧

　　獨木舟在海洋上遇見雲霧視線不良，亦是極端危險之
狀況，隨然獨木舟速度、體積與吃水等皆小，不易有迷
航、擱淺、觸礁之情事發生。不過，如果雲霧是發生在航

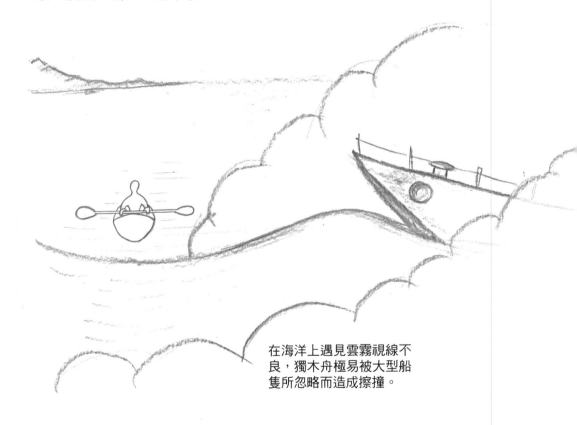

在海洋上遇見雲霧視線不
良，獨木舟極易被大型船
隻所忽略而造成擦撞。

上交通繁忙之海域,例如港區附近,或是漁場附近,則獨木舟極易被大型船隻所忽略而造成擦撞,就算沒有直接碰撞,大船通過所造成之波浪仍有可能將獨木舟翻覆,此時依據事先之撤退機制來中斷獨木舟之活動,仍為最佳之處理方式。

9.沙洲

臺灣西海岸之潮間帶,尤其是河流之出海口,例如大甲溪出海口、濁水溪出海口,均在外海灘地堆積河流所衝出去之河砂,形成平緩之沙洲,有些沙洲長達數公里,甚或數十公里,在漲、退潮期的潮水流動,與海水水位的上下變化,常造成獨木舟航行之困擾。

10.洄流

海岸地區半月形之海灣或內凹之沙灘地,極易造成和外海不同方向之分流,最後形成和主海流成180度相反方向之洄流,獨木舟航線若太靠近灣內之海域可能會遇上和原先預期之海流方向相反之洄流。

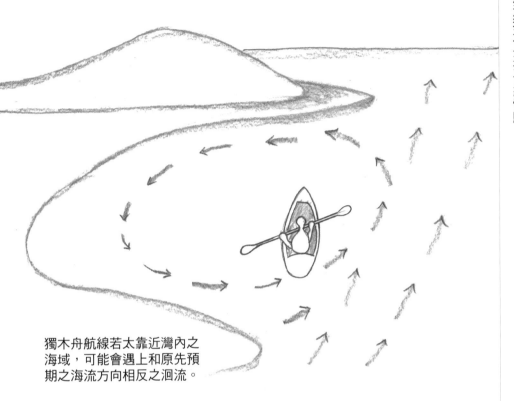

獨木舟航線若太靠近灣內之
海域，可能會遇上和原先預
期之海流方向相反之洄流。

11.岬流

　　相對於內凹之沙灘地，海岸地形若呈現向外突出的岩
岸地形，或所謂之海岬地形，例如臺灣北端之野柳岬、富
貴角，臺灣南端之貓鼻頭、鵝鑾鼻等地，因地勢之突出於
外海，阻斷海流原先之方向和海底變淺，在海水流量之連

113

續性作用下，流速變快，再加上海浪隨著海底變淺而轉向從四面八方向突出之海岬集中，獨木舟在通過海岬地形時，必須事先詳加研判海圖與氣象資料，做出較保守之估算，航向也須盡可能選定最佳順流，或退而求其次選在最

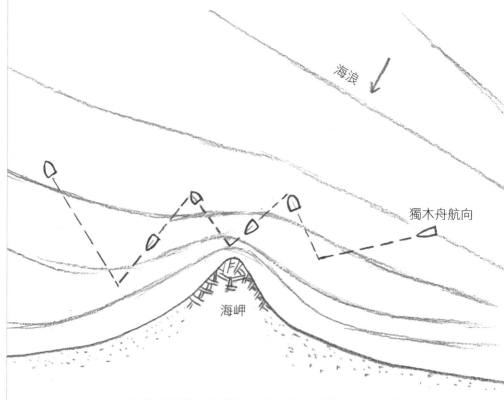

海浪

獨木舟航向

海岬

在海岬地形之前端時，盡量航向外海，待接近海岬時，轉向往海岬之最突出點前進，如此海浪變成由後方來之順浪，在通過最突出點後，再轉成遠離突出點之方向前進，如此海浪變成由前方而來之頂浪，這樣就可以避開容易讓獨木舟翻覆的側浪。

小之逆流期，以隨時觀察調整順應頂浪之方向通過海岬。

　　一般可採用在海岬地形之前端時，盡量航向外海，待接近海岬時，轉向往海岬之最突出點前進，如此海浪變成由後方來之順浪。在通過最突出點後，再轉成遠離突出點之方向前進，如此海浪變成由前方而來之頂浪，這樣就可以避開容易讓獨木舟翻覆的側浪。

12.黑潮洋流

　　臺灣地區最著名之洋流為東部海域由南往北之黑潮海流，因此在東部海域的獨木舟活動，宜採取由南往北之前進方向，可以借助黑潮之潮水。但是，在夏季黑潮盛行之際，其實在臺灣西岸，也有一股黑潮水流流經臺灣海峽，此股海流多少也會造成由北往南前進的獨木舟活動者的困擾。

13.半月彎海域

　　狀似平穩的半月彎海域，常因海浪能量的分布不均，而呈現月彎底部是離岸流，兩側是入岸流的流場，也會因

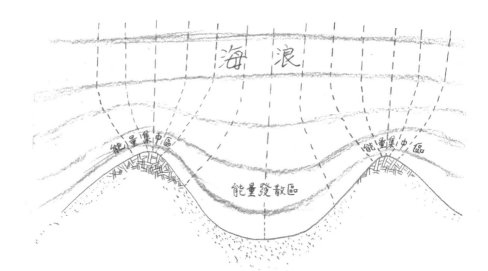

半月灣海域常因海浪能量的分布不均，
而呈現月灣底部是能量發散區，兩側是能量集中區。

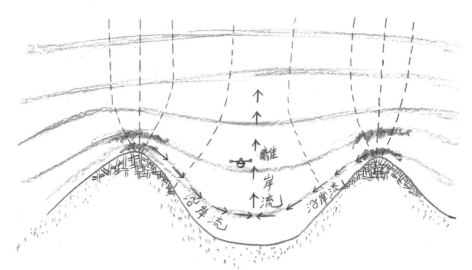

半月灣海域常因海浪能量的分布不均，
而呈現月灣底部是離岸流，兩側是入岸流的流場。

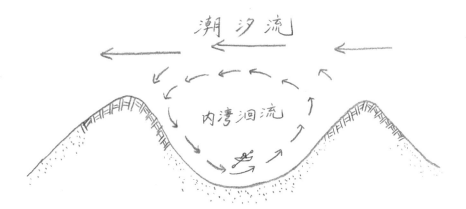

半月灣海域也會因外海的潮汐流與洋流的影響，
而有迴流之現象。

外海的潮汐流與洋流的影響，而有迴流之現象，流速流向
均會因時因地而改變，獨木舟操作者需要事先收集資料與
現地觀察、研判，再決定出入水點與航行路線。

14.離岸流

　　臺灣地區造成離岸流現象之潛在環境很多，例如港區
地勢之變化、東北角海岸地區海底複雜之岩層、斷崖與礁
石變化等，甚或半月型海灘地形之處，除了地形地勢所造
成的離岸流，臺灣東南角佳洛水附近海域，因落山風所造

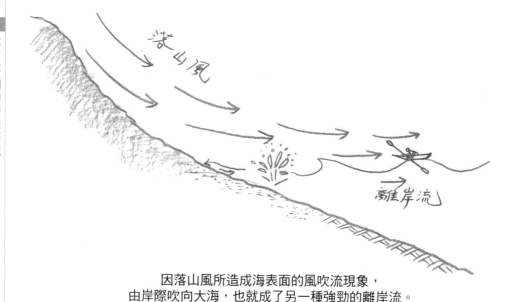

因落山風所造成海表面的風吹流現象，
由岸際吹向大海，也就成了另一種強勁的離岸流。

成海表面的風吹流現象，由岸際吹向大海，也就成了另一種強勁的離岸流。

15.逆風

　　獨木舟在通過逆風區時，有可能因為風阻過大而無法前進，甚或不進反退，在瞬間海浪的交互作用下，船頭有可能被風浪所舉起，造成船隻失去平衡而傾覆。這時，可嘗試利用「之」字型之曲折前進方法，來設法減少風阻，但此時獨木舟又會變成側風航行的狀態，增加傾覆的機

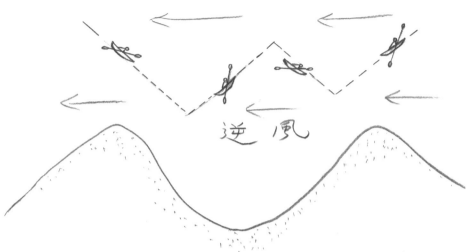

逆　風

獨木舟遇強勁逆風時，可利用「之」字型之
曲折前進方法來設法減少風阻。

率。因此，必要時，依據事先之撤退機制來中斷獨木舟之
活動，仍為最佳之處理方式。

16.側風

　　側風往往造成側浪，與船首成90度方向之側風，使得
獨木舟無可避免的變成橫浪前進，這是獨木舟最不穩定的
狀態，此時之操槳技巧需配合海浪之起伏情況，來控制船
隻之平衡。

17.風浪

　　無風不起浪，但海面上有可能瞬間起風、隨之起浪，天候變化之迅速，往往在數分鐘之前後，就讓獨木舟由無風區進入海風呼嘯、海浪洶湧之惡劣海況，所謂「大船怕湧、小船怕浪」即是此道理。此時依據事先之撤退機制來中斷獨木舟之活動，仍為最佳之處理方式。

18.湧浪

　　海浪在推進至沿岸水深較淺處時，由於海底地形之摩擦，使得波長逐漸變短、波速逐漸變慢、波高逐漸變高、波形逐漸變陡，但週期則保持不變。在這情況下，獨木舟活動若太靠近岸邊，則海浪過高、過陡不易操控平衡。但若適當調整獨木舟離岸邊之距離，有時候可以找到適當之波高與波形，此時若湧浪之波速與週期與獨木舟之速度成一定之關係比例，獨木舟之操槳者可充分享受所謂「頂風頂浪保持在波峰上」的最巧妙海洋獨木舟航行體驗。

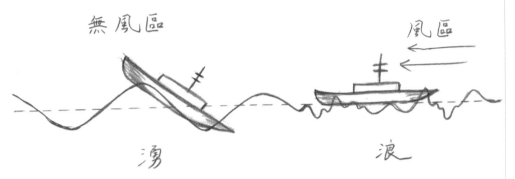

大船怕湧不怕浪。

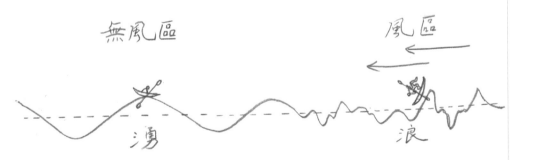

小船怕浪不怕湧。

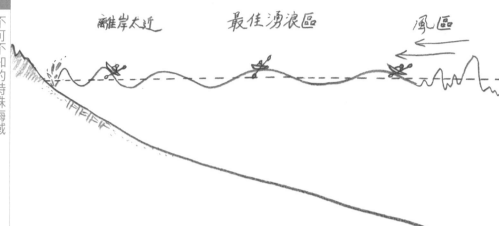

獨木舟活動若太靠近岸邊，則海浪過高、過陡不易操控平衡；若適當調整獨木舟離岸邊之距離，可以找到適當之波高與波形；若湧浪之波速與周期與獨木舟之速度成一定之關係比例，獨木舟之操槳者可充分享受所謂「頂風頂浪，保持在波峰上」的航行體驗。

19.長浪

在臺灣東部海域常有從太平洋地區颱風所形成之風浪，此風浪推進至東海岸沿岸海域時，由於風浪之擴散作用，而成為波長很長、波高相對較低、波速較快、週期較長之湧浪。長浪與湧浪類似，在推進至沿岸水深較淺處時，由於海底地形之摩擦，使得波長逐漸變短、波速逐漸變慢、波高逐漸變高、波形逐漸變陡，但週期則保持不

變。獨木舟活動常因海浪過高、過陡不易操控平衡而造成傾覆等危險狀況。

20.捲浪

獨木舟若距離岸邊太近,若因海底地形較陡,則湧浪因波高過高與波形過陡,會變成捲浪之形狀,那麼獨木舟遇到捲浪有可能失去平衡而翻覆,因此除非是要搶灘登陸,否則獨木舟航行不可距離岸邊太近。

21.碎浪

在岸邊水深大約是波高的1.3倍處,海浪之運動會直接撞擊到海底,造成所謂碎浪(即白色之浪花)之現象。碎浪區域因水與空氣混合,密度降低,浮力變小,獨木舟極可能因浮力不足吃水過深而進水,獨木舟進水後,稍有晃動就極易傾覆,因此獨木舟應盡可能避開碎浪區。

22.浪群

　　兩個以上不同週期之海浪相加疊，會形成所謂之波群現象；海浪高度會成一定之週期逐漸變大再逐漸變小的反覆變化，獨木舟經過此種海域，須特別觀察並判定每次大浪來臨之時機與方向，事先作好準備掌控船隻之平穩度。一般之技巧為若前方之海域為下降之海平面（獨木舟處於波峰上），獨木舟應減速（或將槳插入水面做出檔水之動作，雙人獨木舟夥伴有默契地同時左右不同反向之檔水，更能讓船隻保持平衡）；若前方為上升之海平面（獨木舟處於波谷）獨木舟應加速衝上波峰處。

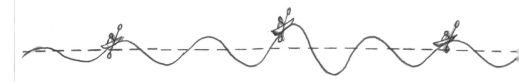

兩個以上不同週期之海浪相疊加會形成「波群現象」。

波群現象

4 如何設計活動

海洋獨木舟活動有哪些設計？

　　海洋休閒活動的設計大致包含：人員、海況、場地設施、船隻、設備器材等。

　　其中，人是主體，而人是每一個人都很複雜、都全然不同；海是客體，而海況是隨時隨地都在變化；而場地設施、船隻、設備器材是固定不變的道具，須視人員與海況的不同而來做出不同的配置。

　　簡言之，海洋獨木舟活動的設計準則是：以人員為主體，以海洋為客體，來設計出正確的場地設施、船隻，以及設備器材的整備與運用。

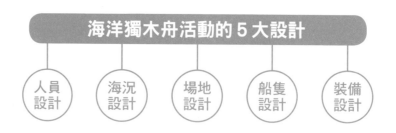

海洋獨木舟活動的 5 大設計

| 人員設計 | 海況設計 | 場地設計 | 船隻設計 | 裝備設計 |

人員設計

　　海洋獨木舟活動鮮少是個人主義的單獨行動，一般都為兩人的夥伴關係、三人以上的小組關係，再由多個小組組成海上活動小隊，再搭配陸上支援後勤隊的團隊關係，而要讓這些關係能夠緊密與協調一致，活動前就必須先認識與建立團隊成員以下的資料：

5大必備團隊成員資料

| 基本資料 | 海洋活動背景資料 | 身心狀況資料 | 切結說明資料 | 人員配置資料 |

1.基本資料

　　基本資料的填寫，一方面是方便團員彼此的認識，二方面是為了辦理保險，三方面是為了準備海洋活動所需之

服裝與道具；資料必須徹底與詳實，但往往也有個資隱密性的顧忌，因此如何保護此資料不外洩也是必要的考量。海洋獨木舟活動設計的個人基本資料範例如下表所示。

●海洋獨木舟活動個人基本資料範例

1. 中文姓名：_____

 （英文姓名：_____）

2. 出生年月日：西元_____（年）__（月）__（日）

 身分證字號：_____

3. 性別：_____（男）_____（女）

4. 身高：_____公分，體重：_____公斤

5. 鞋子尺寸（腳掌長度）：_____公分

6. 地址：_____

7. 聯絡電話：_____

 e-mail：_____

8. 緊急聯絡人姓名：_____

9. 緊急聯絡人電話：_____

10. 保險受益人姓名：_____

11. 保險受益人電話：_____

12. 與保險受益人關係：_____

2.獨木舟活動背景資料

　　沒有海洋經驗的獨木舟活動初學者往往會把自己在游泳池所學習的技巧與經驗，用來臨摹海洋狀況。其實游泳技巧，尤其是在游泳池內所學習得來的技巧，用在獨木舟活動上，往往不見得合適，甚至會適得其反。

　　初學獨木舟者是否有其他海洋活動經驗，例如：浮潛、衝浪、風帆等，反而是比會不會游泳來得重要。也就是說，大部分有海洋經驗的人，在獨木舟遇到風浪而翻覆時，會採取保持停留在獨木舟旁，設法自救或等待救援的方法；而沒有海洋經驗卻精通游泳技巧的人，往往會採取獨自游泳上岸的錯誤舉動。

●海洋獨木舟活動能力評估表範例

游泳能力				
毫無經驗	略有經驗（可游10m）	普通（可游50m）	良好（可游200m）	精通（相當於救生員）

海洋活動能力					
	毫無經驗	略有經驗	普通	良好	精通
海泳					
浮潛					
水肺潛水					
獨木舟					
衝浪					
風帆					
動力小船					
其他（請說明內容，例如海釣、海上救生等）					

3.身心狀況資料

　　海洋獨木舟活動者的心理與生理狀態是比他的體能狀況更為重要。也就是說，獨木舟活動極少是需要強大的爆發力，缺乏敏捷的運動反應力也大都不至於造成有立即性

的致命危急狀態，沒有足夠的體力、耐力和意志力等，也都有其他解決的替代方案；反倒是心理，或生理上的疾病，例如：憂鬱症、癲癇症、心肺功能異常、高血壓、糖尿病等慢性病，需要事前的評估來做出必要的防範措施。

●海洋獨木舟活動個人身心狀況資料範例

我是否罹患有（或曾被診斷出）以下之疾病：

1. 憂鬱症：有 ＿＿＿＿ 無 ＿＿＿＿

2. 癲癇症：有 ＿＿＿＿ 無 ＿＿＿＿

3. 心肺功能異常（例如氣喘、心律不整等）：

　有 ＿＿＿＿ 無 ＿＿＿＿

4. 高血壓：有 ＿＿＿＿ 無 ＿＿＿＿

5. 糖尿病：有 ＿＿＿＿ 無 ＿＿＿＿

6. 曾接受重大開刀手術：有 ＿＿＿＿ 無 ＿＿＿＿

以上若有一項為「有」，請詳述其內容：

＿＿＿＿＿＿＿＿＿＿＿＿＿＿＿＿＿＿＿＿＿＿＿＿＿＿＿＿

＿＿＿＿＿＿＿＿＿＿＿＿＿＿＿＿＿＿＿＿＿＿＿＿＿＿＿＿

＿＿＿＿＿＿＿＿＿＿＿＿＿＿＿＿＿＿＿＿＿＿＿＿＿＿＿＿

4.切結說明資料

　　海洋獨木舟活動雖是一項團體活動，但參與的人員卻是個人獨立自主的行為，因此須為自己的判斷力與行為能力負責。若有意外事件的發生，事後的理賠責任認定，除了是人力所不可抗拒的天災或意外事故，都必須由自己來負起己身的行為後果，因此事先的說明與填具切結資料，除了有其必要性之外，也是為了增加活動者的彼此的信任與默契。

●切結資料範例

本人參與本活動，以上資料均已正確填寫，活動期間必定遵守各項活動注意事項，除非是其他人員的明顯疏失，活動期間若發生人力所不可抗拒之天災或重大變故而導致傷亡，本人自願放棄向他人提出賠償之要求。

簽章：＿＿＿＿＿＿＿＿＿＿＿＿＿＿＿＿＿

5.人員配置表

　　海洋獨木舟活動既是一個團隊活動，活動前就必須就團員的專長來配置每一人在團隊中該有的角色與任務，以期達到團隊的分工合作與協調一致，大致配置的內容如下範例所示：

●**海洋獨木舟活動任務配置表**

活動名稱：

團員：

時間：

地點：

職務	姓名	任務
船隊領隊		
安全官 醫護官 聯絡官 裝備官 後勤官		
隊員（依二人編成夥伴制度、三夥伴編成小組制度、三小組編成小隊制度，將隊員編組）		

其中領隊一般就是該活動計畫的主持人，也是執行分配任務的主導者，負責整個活動計畫的整備、協調、執行，及安全考量，是整個團隊的靈魂人物，此職務一般都是委由團隊中最資深的海洋獨木舟好手來擔任。

領隊為了海洋獨木舟活動的順利進行，其工作職掌的具體內容如下範例所示：

●領隊工作職掌

1. 掌握活動前三日海象氣象資訊，活動當日的潮汐表。
2. 事先閱讀學員的個人資料。
3. 活動前一日至現場勘查海岸線，思索可能發生的狀況，帶領重要教練群演練船隻、裝備、器材、安全設施與道具的整備、布置，以及調度動線。
4. 活動日安排教練事先下水察看海況（水母、水流、浪況等），岸上須配置一總指揮者（不下水）、一救生員（隨時待命下水），海上須配置一安全戒護人員與船隻。
5. 視任務需要，就團員中挑選安全官、醫護官、聯絡官、裝備官、後勤官，來協助活動的順利執行。
6. 活動時需第一位到達海岸邊，最後一位離開海岸線。
7. 活動後確認人員無恙，即時清點、清洗，以及維修裝備，並歸位。
8. 記錄當日的活動備忘錄。

海況設計

執行海洋獨木舟活動時，必須事先收集氣象局等相關單位的海洋資訊，並實際到現場踏勘至少一次，再依踏勘的結果來做出活動的設計或必要的修正。

勘查的重點如下範例所示：

（1）場地概要觀察（交通動線、出入水點、航行路線）。

（2）海風觀察（陸風、海風、東北季風、東南季風、風向與風速）。

（3）潮汐觀察（最高潮與最低潮時間、昨日最高潮線位置、本月最高潮線位置）。

（4）海浪觀察（浪向與風向，海浪的週期、波高、波長、波速，海浪前進時週期、波高、波長、波速的變化，碎浪點、碎浪點跟海底地形關係、碎浪點與海底深度，上下浪位置、上下浪位置的海岸沙石移動，海浪與海岸坡度與海岸沙石顆粒大小之關係）。

（5）海流觀察（潮汐流、沿岸流、離岸流、入岸流的位置與流速大小與方向）。

（6）海岸景觀觀察（海岸地形、地質（岩岸、礁石灘、礫石灘、沙灘）、沙石顆粒大小與分布情形、海岸坡度、岸邊是否有天然漂砂情況（是堆積還是侵蝕）、其他人工構造物（碼頭、棧橋、防波堤、消波塊、海底管線、填土、其他護坡等）。

（7）潮間帶海洋生物觀察（水母、珊瑚、貝殼、螃蟹、寄居蟹、海草、海膽、海星、海牛、海葵、石頭魚、海鰻苗、其他稚魚等）。

（8）海岸植物觀察。

（9）海岸漂流物觀察（漂流木、浮標、漁網、釣具、生物屍體、垃圾等）。

（10）海洋或海水顏色之變化觀察。

勘查結果的書面紀錄如下範例所示。

● 海洋調查紀錄表

觀察項目	觀察內容	安全措施
1.海水	水質： 污染物： 漂浮物：	
2.潮汐	氣象局潮汐表資料： 最高潮位時間：　　高度： 最低潮位時間：　　高度：	
3.海風	1.氣象局風速資料： 風向：　風速：　晴雨： 警報： 2.現場量測數據： 風向：　風速：	
4.海浪	1.氣象局資料： 波高： 2.現場量測數據： 波高： 週期： 上下浪水平長度： 碎浪帶離岸距離： 湧浪或捲浪最大坡度：	
5.海流	1.該地區海圖資料： 流向：　　流速： 2.現場量測數據 流向：　　流速： 3.潮汐流、沿岸流、離岸流、 入岸流的判定與說明：	

接下頁

觀察項目	觀察內容	安全措施
6.海岸景觀	1.何種海岸（岩岸、礁石灘、礫石灘、沙灘）？ 2.沙石分布情形？ 3.海岸坡度為何？ 4.岸邊是否有天然漂砂情況？是堆積？還是侵蝕？ 5.有無其他人工構造物（碼頭、棧橋、防波堤、消波塊、海底管線、填土、護坡等）？	
7.潮間帶生物	有無發現水母、珊瑚、貝殼、螃蟹、寄居蟹、海草、海膽、海星、海牛、海葵、石頭魚、海鰻苗、其他稚魚等？	

場地設計

場地設施需視實際的活動需求來布置，一般均包含有救生站、急救醫護站、救生員、海域安全警戒浮標、警示標語、緊急後送處理步驟公告表等項目。

●場地設計的布置表範例

項目	一般說明	實際布置
救生站	救生站是海域安全監管的最前哨基地，一般均設置於海灘至高處，或是活動區域之中心位置，以利掌握人員之水域安全。救生站之功能並非是消極的處理海域活動之救生工作，而是積極的掌握活動資訊，適時的監控調度人員、設備及預防意外之發生。	
急救站	當發生人員受傷時，作為醫療救護站或緊急應變的急救中心。	

接下頁

項目	一般說明	實際布置
救生員	一般均為有接受過政府授權合法的救生協會，受過專業正式訓練的合格救生員。例如國際紅十字會救生協會、水上救生協會、中華民國海浪救生協會。	
海域安全警戒浮標	開放海域內，水下地形會因為水文的變化而改變，所以安全水域的警戒線與警示浮標的設立，可預防意外事件發生，或減少意外事件發生的機率。	
警示標語	主要目的在於提醒告示水域環境安全與否，健全環境安全之預防功能。	
海域安全巡邏車艇	巡邏活動區域之沙灘與海域環境安全，及受傷人員緊急載運功能。此工具須為該海灘之陸地與水域環境最有移動能力與效率的交通工具，用以減縮救援時間，爭取時效，包含沙灘車、救護車、海上動力巡邏艇、救生艇、橡皮艇、水上摩托車等。	

接下頁

項目	一般說明	實際布置
救援道具	救援板：一般近距離沙灘海域之救援工具。 魚雷浮標：救生員近距離接觸溺者實施救助時使用，實施救援工具之一。 伸縮救援浮標：由救生員以近距離接觸溺者，實施救援工具之一。 救生圈：由救生員以近距離接觸溺者，實施救援工具之一。此為一般水域最常見的救援設備，也是大眾最熟悉使用的漂浮工具。 獨木舟、救援板、衝浪板、蛙鞋等：輔助救生員水中快速移動，前往施救地點之道具。	
緊急處理步驟表	依當地的通訊、交通與最近的基地醫院地點公告聯絡、交通、與後送的方法與步驟。	

船隻設計

　　海洋獨木舟活動一般都為兩人的夥伴關係。若為雙人舟，則船上的兩人就自然成為夥伴；若為單人舟，就應該兩船兩人成為互相照應的夥伴關係，航行時應緊鄰在一起，不應一人一船的獨立行動；若為較大團體的船隊一般也會編成小組關係，再由多個小組組成海上活動船隊，一般均設計一領隊船在前頭，導引船隊之前進，一壓隊船在船隊的最後，以便給予落後的船隻適時的協助，確保船隊不至於有脫隊的船隻。視需要再配置水上救生機車、海上戒護船隨行，並知會海巡總隊與空巡總隊，以便作為若不幸發生緊急事故時能迅速通報、獲得支援，此仍安全設計的最後一道防線。最後再搭配陸上支援的安全官、醫護官、連絡官、裝備官、後勤官等支援隊伍，來確保船隊關係的緊密與協調一致。

　　所有海洋獨木舟活動的設計都是基於安全的考量，船隊的編排亦是如此，但也並非所有活動都必須做到如此嚴

密之配置；領隊可以依隊員的精熟度和海況的簡易與險惡情形，來考量實際應有的安全配置。建議海洋獨木舟的船隊安全配置如下範例所示。

●海洋獨木舟的船隊安全配置範例

人員海上經驗	安全配置建議事項
初學者或沒有海上經驗者	1. 領隊與壓隊的編制，隊員攜帶哨子、救援繩索、無線電等通訊設備，陸上備便緊急後送之交通工具。 2. 出入水點設置簡易救生員、救生站，海上配備隨隊水上救生機車。 3. 陸上設置野外醫務站，海上配備戒護船。 4. 事先通報或設置醫院救護車、海巡戒護船。
有海上獨木舟經驗十小時以上者	1. 領隊與壓隊的編制，隊員攜帶哨子、救援繩索、無線電等通訊設備，與陸上備便緊急後送之交通工具。 2. 出入水點設置簡易救生站，海上配備隨隊水上救生機車。 3. 陸上設置野外醫務站，海上配備戒護船。

接下頁

人員海上經驗	安全配置建議事項
有海上獨木舟經驗二十小時以上者	1.領隊與壓隊的編制，隊員攜帶哨子、救援繩索、無線電等通訊設備，與陸上備便緊急後送之交通工具。 2.出入水點設置簡易救生站，海上配備隨隊水上救生機車。
有海上獨木舟經驗八十小時以上者	領隊與壓隊的編制，隊員攜帶哨子、救援繩索、無線電等通訊設備，與陸上備便緊急後送之交通工具。
專業獨木舟選手	視人員、海況，以及活動性質配置。

裝備設計

　　海洋獨木舟活動大致上是從事海上休閒娛樂，船上的休閒裝備可能含釣魚裝備、浮潛裝備、風箏拖曳裝備、游泳裝備和攝影器材等。離岸較遠或航行時間較長的活動還必須考量救援裝備、通訊裝備、導航裝備、維生裝備等。為了事先的整備不至於有所遺漏，最好的方法就是製作出檢點表，在出發之前再逐一的檢查與確認。

●海洋獨木舟活動檢點表範例

項目	數量	檢點備註（堪用、異常、破損、缺件等）
獨木舟		
槳		
防寒衣		
防滑鞋		
救生衣、哨子		
面鏡		
蛙鞋		
飲水		

接下頁

項目	數量	檢點備註（堪用、異常、破損、缺件等）
口糧		
魚雷浮標		
救援板		
衝浪板		
急救箱		
維修工具組		
海域警戒浮標		
無線電		
衛星電話		
GPS定位儀		
陸域警示標語		

小提醒

「海洋獨木舟活動檢點表」通常由現場總指揮填寫，或委由裝備官執行與回報。

5 獨木舟避險解危 5大階段

怎樣避免獨木舟發生危險？

　　在大多數的狀況下，獨木舟是個幾乎無風險的安全運動，但是，天候、海況與個人健康狀況是多變的，因此預測並提前準備可能出現在航程中的狀況是很重要的；因為即使是簡單的航程，若不幸跌落寒冷的水域中，沒有救生衣且游泳能力不足，在只有一個人獨自面對此意外的情況下，那就會成為很高風險的狀態。

　　相反地，要是有良好組織的團隊，並有完整的計畫、適當的訓練、合適的裝備，並依據氣象、海象等資料，對行程作出準確的判斷，即使遇到突然惡劣的天候、海況，也能安全應對，所謂「最偉大之冒險家，絕不做冒險之事」，正是這個道理。

維護安全5階段

階段 1 事先規劃

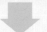

階段 2 事先演練

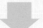

階段 3 安全設定與撤退機制

階段 4 意外事件處理

階段 5 海上求生

階段 1：事先規劃

　　從事海洋休閒遊憩活動，事先詳細規劃仍是安全之最大保障，了解活動本身之潛在風險，並作好海上遇險與救難計畫，在發生意外時不至於恐慌，保持冷靜才能作出正確之判斷，精準與迅速的脫離危險處境，萬一需要救援也才能適時有效的取得援助，獲得必要之救援設備，在救援人員精準的判斷救難環境與動作下，才有機會安全地脫離危險境地，避免付出更多的社會成本與代價。而第四章所述的各列表格內容，正是事先規劃的準則。

●**事先規劃的準則**

（1）人員基本資料表

（2）海洋活動背景資料表

（3）身心狀況資料表

（4）切結說明資料表

（5）人員配置資料表

（6）勘查紀錄表

（7）場地布置表

（8）船隊配置表

（9）任務配置表

（10）裝備檢點表

階段2：事先演練

海洋獨木舟活動對於可能發生的各種緊急狀況，所需的正確處理對策，應事先演練，下列就以翻船技巧和成員失蹤之情況為例，加以說明。

1.翻船技巧之事先演練事項

（1）先抓住船、槳，以哨音求救。

（2）嘗試自行翻船復位。

（3）其他隊友協助復位。

2.成員失蹤之事先演練事項

（1）迷失者啟動緊急哨音及無線電連繫，記錄全球定位系統（簡稱GPS）位置，將船正對風向，以減少漂流，安靜坐在船中，靜聽哨音，然後加以回應。如果海岸很近，可嘗試登岸，如果可以目視海岸，應繼續保持海岸

在目視的距離。

（2）其他船隊成員應記錄最後全球定位系統之資訊；派出最有經驗的隊員，兩兩一組，以海流與時間為參考，進行有系統的搜索；其餘成員改採密集隊形，由領隊決定在原地等待或迅速登岸求援。

階段 3：
安全設定與撤退機制

　　為了預防緊急狀況之發生，則需事先規劃有安全設定與撤退機制。

安全設定的內容

1.急救與安全裝備

　　備用救生衣、急救隨身包、急救用具（急救箱、長脊板（用於水上救生）、氧氣瓶）。

2.個人配備

　　防曬、防脫水、防暈船、水瓶、帽子、水母衣、防滑鞋。

3.通報制度

　　出發、下水、中途登陸、回程、抵達終點之通報，與

受傷與緊急狀況之通報。

4.成員注意事項之檢點制度

下水前裝備檢查：船體、救生衣、急救包、水。

5.後勤（搬船）人員注意事項

船體上下貨車時身體位置與施力姿勢、尖銳邊角之標識。

6.醫護人員注意事項

醫護站搭設位置，醫護器材之配置、準備小傷口處理（急救箱）與水生物螫咬處理（白醋、氨水）、下水前選手身體狀況紀錄（脈搏、血壓、身體自覺、目視狀況）、重大狀況聯絡呼救、醫院聯絡與呼叫救護車。

7.環境狀況判讀

進行是否撤退之決定，並與海上成員進行溝通聯絡。

8.環境狀況紀錄

每隔一設定時間記錄天氣、氣溫、風向、海況等資訊。

撤退機制之設定

1.撤退之條件

（1）下雨：需隨時注意午後雷雨現象。

（2）打雷：聽到雷聲即進行集合準備登岸作業。

（3）起風：風速4級以上。

（4）浪：浪高1.5公尺以上即刻進行登岸作業。

（5）人員重大狀況：創傷、骨折、溺水、中毒等須聯絡送醫之狀況。

2.撤退之程序

步驟 1 所有成員立即以哨子相互提醒聯絡並往領隊集結。

步驟 2 船體相互扣連成串等待進一步指示。

步驟 3 進行點名以及記錄時間、位置與狀況。

步驟 4 若事件緊急,例如人員傷重、氣候風浪變化等,則集結後立即移靠上岸。

步驟 5 狀況解除後,待領隊確認並解除集結,並發布繼續出發指令後方可行動。

階段 4：意外事件處理

海洋獨木舟活動的緊急狀況大致分成：輕微狀況、中度狀況、重大狀況、緊急重大狀況四大類，以下針對此四大類加以說明。

4大類緊急狀況及其處理步驟

緊急狀況	處理步驟
1.輕微狀況 物品掉落、遺失，人員抽筋、驚嚇、焦慮、頭暈、暈船暈浪、落後。	集合休息、做出判斷與處置。
2.中度狀況 人員落水、水母螫咬、胃痛、生病、受傷、體力不支、肌肉酸痛、視力模糊。	集合休息、做出判斷，若狀況輕微，可在戒護船上處理完畢，則全體集合銜接一起 於戒護船邊，等待處理完成，並確定可繼續出發後方可解開銜接，再繼續行動航程。

緊急狀況	處理步驟
3.重大狀況 天氣變化，人員休克、昏倒、中毒、脫水、過冷過熱、扭傷、翻船。	若狀況嚴重，無法在戒護船上處理完畢，則全體集合於戒護船邊，按事先的規劃來執行撤退機制。
4.緊急重大狀況 人員溺水、失蹤、創傷、骨折、斷肢、窒息。	海上戒護船立即擔任搜救任務，同時陸上人員集結，放下救難船，再視情況出動，並將所有救護、救難器材配置準備妥當於岸邊待命；海上戒護船擔任海上休息平台或者將患者送至岸邊，岸勤進行緊急處理並送醫或者維持等待救護車到達，全體立即集合並往岸邊靠攏上岸，等待進一步指示。

階段 5：海上求生

航海人員若在大海中因船隻沉沒或其他原因不幸跌落水中，即一般在專業上所統稱的「人員落水（man overboard）」，在沒有及時被其他船上人員發現與及時施救，而必須在海上自行求生的過程，或專業上所統稱的「海上求生（Survival at Sea）」。在依據《國際海事海上人命安全公約》（International Convention on Safety of Life at Sea, or SOLAS）準則裡，其實並沒有說明如何利用游泳技巧來求生這一項。

根據實際的經驗，一般商船、漁船、海上休閒船舶的人員的海上求生準則是：「人員落水後，海上求生的正確基本觀念為保護自己、維持原地、等待救援。」

而正確的海上求生知識與作法可歸納為以下7項指導原則：

1.穿著救生衣

　　救生衣之功能主要在於保持漂浮、保持體力、保留在原地、等待救援，和輔助落水者游泳之必要關聯性並不大，穿上救生衣，事實上反而是會妨礙游泳能力，一般人穿上救生衣，在海上的游泳能力很難超出一節以上的速度。

2.穿著厚重防寒衣物

　　水的散熱速度大約是空氣的20倍，在同樣的大氣溫度與海水溫度相較之下，人在水中熱量的喪失大約是空氣中之20倍；也就是說，在水中之人員，其身體必須產生20倍於他平常在大氣之下之熱量，才能維持他的體溫，身體若無法持續生產這20倍於平常之熱量，體溫就會逐漸下降，此現象一般稱之為失溫（hypothermia）。因此，在水中穿著厚重之防寒衣物，是絕對正確之行為。

小提醒

　　一般人會以為落水後海水會浸透衣物，因此穿再多衣服也沒有保暖之功能，這樣的概念是錯誤的。

161

　　由於厚重衣服會減緩皮膚之熱量直接接觸海水而喪失熱量，尤其在保持身體靜止狀態之下，周遭海水與身體之相對流動速度小，熱量因傳導而喪失的現象會大幅減少；所謂浮潛或水肺潛水所穿著之濕式防寒衣具有保暖功能之原理，就是因為雖然水會進入皮膚與防寒衣之中，但此海水在皮膚外不再流動，而形成一水膜，此層水膜因身體之熱量而加溫至和體溫一樣之溫度，而水膜外層之防寒衣又為絕熱良好之材質所製成，所以喪失熱量緩慢，因而可達到保暖防失溫之效果。

　　以往所認為的落水後須脫去鞋、襪、外套，以免影響游泳能力的觀念，在海上求生的原則下是絕對錯誤的觀念，因為海上求生之原則是保護自己、保留體力、等待救援，穿著厚重衣服是保護自己，保暖防失溫；而穿著厚重衣服靜止不動是在保留體力；穿著厚重衣服不要游泳是在維持身體停留在失事現場等待救援。在還有足夠時間的情況下，穿上厚重之衣物和救生衣，再將隨手可得的毛線帽、鴨舌帽、圍巾、手套等都穿上，對保暖有極大之助益。

3.尋找救生艇筏、救生圈或其他救生浮具

　　救生艇或救生筏除了提共避免風吹、日曬、雨淋等大自然的摧殘之外，一般均配備有飲水、食物、海上求生之道具，和不可或缺的通訊設備與求救訊號器具，搭上救生艇筏之人員可以在海上生活數十日等待救援。

　　若沒有救生艇筏，落水人員可迅速觀察是否有救生浮圈或其他之救生浮具。若海面有發現救生圈位於游泳可達之範圍內，應設法游過去，將救生圈套入位於兩腋之下，背對著風浪吹襲之方向，將兩腳盡量縮向身體呈捲曲之狀態，如此可以節省體力、減少散熱，背向風浪可避免受海浪噴濺鹽分殘留臉部，甚或吸入口鼻。

4.收集飲水

　　海上求生人員在沒有淡水補充下，一般均無法撐過三天，因此設法收集淡水就成為海上求生最重要之課題。喝海水、喝自己之尿水，甚至捕獲鳥或魚類來吸取他們的血水等，都會因為讓身體血液之鹽分濃度增高，反而沒有解渴之功能，因此都不是正確之作法。棄船前多攜帶飲水，

當然是最好之作法，不幸落水之人員，自然無法事先準備飲水，或收集飲水之器皿，減少體內水分之消耗、期待下雨或尋獲海草等，這些完全需靠老天爺幫忙的似乎是唯有的奇蹟。

有幸搭上救生艇或救生筏之人員，雖有很多其他收集淡水之技巧，但適當且正確之喝水方法來節省水資源，仍是最重要之課題。

●海上求生正確喝水技巧

第一天　▶　不喝水以便節省水資源

第二天起　▶　以少量多次之飲水方式，早、午、晚共三次，每日喝水量共約500cc

●海上求生飲食須知

- 不吃高蛋白食物是很重要之正確概念，蛋白質食物，例如肉類、魚類等，在人體消化之過程中會吸收消耗體內大量之水分，所以除非海上求生時水源充足，否則食用肉類、魚類，反而容易造成身體缺水而死亡。
- 食用碳水化合物的食物，例如澱粉類之餅乾等，在消化之過程，除了有適當之營養補充之外，還能適

度的保持體內之液體,這就是為什麼目前海上求生過程中,救生艇或救生筏內所預先準備之口糧皆為澱粉類之餅乾,而沒有高蛋白質之肉類的原因。

● 海上求生人員若自行在海上捕獲魚類或鳥類,在沒有充足飲水之前提下,最好不要食用可能是比較正確之作法,因為在海上求生時,補充淡水的重要性遠大於食物營養補充的重要性。事實上,一般無鱗、形狀怪異、色彩鮮豔,相對容易被捕捉到之魚類越有可能是有毒之魚類;而有鱗片、體形為流線型、色彩墨黑、善於游泳,不易被捕捉到之魚類,才越有可能是無毒之魚類。

對於保持體內水分之技巧上,還必須注意到呼吸、出汗、流血、嘔吐等均會喪失水分。呼吸除了不要過分緊張、驚嚇,保持正常呼吸之外,應無其他技巧可言;刻意的憋氣是愚蠢之作法。出汗是可以避免的,非必要之運動與體力消耗應適可而止。但若不幸有流血現象,就應該適時的提高喝水量來補充水分。而嘔吐就應該要刻意去避免,因此在救生艇筏內所事先準備的海上求生緊急袋內,一定配備有暈船藥,海上求生人員在登入救生艇筏內之後,不論是否會有暈船現象就都應該服用暈船藥,用來

防止嘔吐現象之發生。而呼吸、排汗、體熱等在救生艇筏內密閉空氣所產生之溫室效應，會使得空氣中之水蒸氣遇冷凝結成淡水之水珠，於救生艇筏之帳棚下聚集，這應該適時的用容器收集起來，以便增加淡水資源。

小常識

一般在救生艇筏內均備有一緊急救生袋，袋內大致會有以下的求生物品：

- 飲水
- 食物
- 小刀
- 水杓
- 吸水海綿
- 海錨
- 槳
- 開罐器
- 急救包
- 釣魚用具
- 暈船藥
- 保溫衣服
- 救生筏修理包
- 通訊器材
- 救生筏充氣器具
- 求救訊號
- 海上求生手冊等

5.保持體力、等待救援

落水人員應保持體力等待救援，落水人員可自行將衣領、衣袖、褲腳等處繫緊，防止衣服與肌膚之間的水層流動而散失熱量，兩手交叉於胸前，兩手夾入兩腋下，兩腳盡量向身體靠近成捲曲狀的水中漂浮姿勢。

一般人在寒冷水域大約5至10分鐘後，身體會產生冷休克（cold shock）現象，身體會急促顫抖、心跳會明顯

增快、呼吸急促，此現象一般會持續一段時間（以3至10分鐘為最平常）。但此冷休克現象會消失，隨之取代的是逐漸寒冷失溫的現象，此時海上求生的落水人員的求生意志力是他是否能獲救之最大關鍵因素。

6.尋找獲救之跡象

救生筏內的海上求生者，除了日常的保護自我維持生存機能外，應隨時搜尋是否有獲救之跡象，例如是否有搜索之直升機接近、是否有過往船隻出現、是否有海島之蹤跡等，並適時在有獲救跡象時，適時地放出求救訊號。

7.無線電呼救

棄船前使用無線電話呼救仍然是最快速、最有效之方法。在呼救之前，一般會先使用「2182KHZ」或「156.8MHZ」的無線電話警報信號，發出約30秒鐘，再開始呼救。

●國際上習慣的呼救內容

1. Mayday, Mayday, Mayday（連續發出三次緊急求救術語mayday）

2. This is Formosa Princess, Formosa Princess, Formosa Princess（連續報出船名三次）

3. Mayday,（再發出一次緊急求救術語mayday）

4. Formosa Princess（再報出船名一次）

5. My position is xxx north and xxx east（報出船位）

6. （Type of Distress說明遇難性質）

7. （Type of Help needed說明需要援助內容）

8. over（通訊結束術語 over）

●呼救內容範例

Mayday, Mayday, Mayday. This is Formosa Princess. Mayday, Formosa Princess. My position is four three degree five six minutes north, one two five degree two seven minutes east. Ship encounter storm. Ship will be sinking in 30 minutes. There are 18 passengers and crews on board. We are now launching lifeboat. Emergent assistance is required. Over.

　　附近航行之船隻，或岸上電台，若有收到此無線求救通訊，可回傳收到訊息，一般習慣上之通訊電文如下：

Mayday, Formosa Princess, Formosa Princess, Formosa Princess. This is Seagull Jonathan, Seagull Jonathan, Seagull Jonathan, Received Mayday. Over.

　　如果收到求救電文且準備前往救援，可發出如下之電文：

Mayday, Formosa Princess, Formosa Princess, Formosa Princess. This is Seagull Jonathan, Seagull Jonathan, Seagull Jonathan. Received Mayday. I will relay your mayday signal. I also come to your assistance. I expect to reach you within an hour. Over and out.

　　另外，根據《國際海上人命安全公約》（International Convention on Safety of Life at Seaor, SOLAS）的規定，為了強化人員海上求生（survival at sea）之功能組織，現今國際上已經建立起所謂的全球海上遇險和安全系統（Global Maritime Distress and Safety System，或簡稱GMDSS），所有船隻都應裝置有所謂的無線電應急示位

標（Emergency Position Indicating Radio Beacon System，或簡稱EPIRB），或是搜尋救助應答器（Search and Rescue Transponder，或簡稱SART）以便透過全球衛星定位系統，來完成遇險通信（Distress Communications），以便展開搜索與及時救援。

無線電應急示位標（EPIRB），一般均裝置於船上露天的船舷處，有信號線與船上之航海定位儀相聯接，定期自動更新船位資料。在船隻遇難時，啟動此無線電應急示位標後，它會不斷發出船名、船隻之呼號（call sign）、船位、航向、速度等資訊；此訊號由衛星接收儲存，再發送給地面接收衛星通訊之電台，再由此電台轉發給最近之地面搜救協調中心。

而搜尋救助應答器（SART）一般均固定於母船船舷處，在遇難時，可隨身攜帶前往救生艇或救生筏處啟動之。若因緊急或疏忽，以至於忘記解開此救助應答器，在船隻沉沒之後，海水之壓力也會將其固定裝置鬆開，而浮出水面，有些母船直接就在救生艇或救生筏內放置有此搜尋救助應答器，當此搜尋救助應答器啟動後，它會發出9GHZ頻率波段的連續信號，在雷達螢幕上顯現出回波，

若附近有過往之船隻，其雷達天線高度在15公尺以上，那麼此船隻在10海浬左右之海域就可以接收到這個求救訊號。

蘇帆海洋文化藝術基金會 海洋獨木舟教案

● **蘇帆海洋文化藝術基金會　體驗級獨木舟教案**

課程名稱	體驗級獨木舟課程		
實施對象	初次學習獨木舟者	**課程時數**	4小時
課程人數	8人	**師生比**	1：8
課程講師	蘇帆獨木舟總教練	**協同教學人員**	蘇帆獨木舟教練
課程實施地點	1.室內 2.可從事獨木舟平靜水域（例如：東華大學東湖、鯉魚潭、花蓮溪出海口）		
課程目標	本課程目的為了解獨木舟的基本構造、性能與安全注意事項，實際體驗操作獨木舟的樂趣。		

課程單元	教學重點或活動	教學法	教學資源／器材
單元一 **獨木舟介紹** （約15分鐘） **單元目的：** 認識獨木舟的用途與構造。	1.介紹獨木舟用途與來源 2.介紹獨木舟船型分類： 　a.獨木型（原始船型） 　b.平台型 　c.座艙型	解說	室內、戶外／獨木舟

接下頁

課程單元	教學重點或活動	教學法	教學資源／器材
單元二 **獨木舟裝備介紹** （約5分鐘） **單元目的：** 認識從事獨木舟所需的相關裝備。	1.防寒衣：防止熱量流失。 2.救生衣：增加浮力。 3.珊瑚鞋：防止腳部刮傷。 4.船槳：使船前進、後退的工具。 5.頭盔：保護頭部避免撞擊。	解說與示範	室內、戶外／防寒衣、救生衣、珊瑚鞋、船槳、頭盔
單元三 **獨木舟安全說明** （約15分鐘） **單元目的：** 避免發生不必要之危險。	1.介紹獨木舟注意事項 2.介紹獨木舟手勢信號： 　a.停止：兩手將槳向胸前平舉。 　b.指向：將槳面指向特定方向。 　c.集合：將槳垂直高舉向上。 　d.注意：將槳直舉後左右揮動。	解說與示範	戶外／船槳
單元四 **親水體驗** （約70分鐘） **單元目的：** 讓學員放鬆、舒緩緊張的心情，了解意外落水時該如何處理。	1.親水體驗：學員集體手拉手下水圍成圓圈躺在水面上，放鬆心情，體驗穿著救生衣在水中漂浮的感覺。 2.翻船體驗：讓學員了解遇到翻船狀況時冷靜等待救援，較不容易緊張。	下水體驗	平靜水域／救生衣、船槳、獨木舟

接下頁

課程單元	教學重點或活動	教學法	教學資源／器材
單元五 **獨木舟入門訓練** （約90～120分鐘） **單元目的：** 感受船槳在水中的阻力與獨木舟在水中航行的感覺，進而喜愛上獨木舟。	**1.** 基本划槳姿勢與技巧說明： a.前進 b.後退 c.轉彎 **2.** 實際水中操舟示範 **3.** 分組自由練習時間 **4.** 併船體驗趣味性水上互動	實作	平靜水域
能力鑑定	全程參與課程，完整著裝後實際下水體驗良好配合教練指示，且透過此次課程而更加親近、喜愛海洋活動者，得以獲得蘇帆體驗級獨木舟證書。		
安全評估與準備	**1.** 課程活動路線的勘察與危險系數的評估（如下表格） **2.** 緊急事件處理與應變流程		
參考資料	海洋活動設計（作者：蘇達貞）		

●蘇帆海洋文化藝術基金會　入門級獨木舟教案

課程名稱	入門級獨木舟課程		
實施對象	完成體驗級獨木舟與體驗級海泳者	課程時數	8小時
課程人數	8人	師生比	3：8
課程講師	蘇帆獨木舟總教練	協同教學人員	蘇帆獨木舟教練
課程實施地點	1.室內 2.可從事獨木舟活動之開放水域		
課程目標	本課程目的為實際體會在開放水域操作獨木舟的樂趣。		

課程單元	教學重點或活動	教學法	教學資源／器材
單元一 **獨木舟介紹** （約15分鐘） **單元目的：** 避免發生不必要之危險。	1.介紹獨木舟注意事項 2.介紹獨木舟手勢信號： 　a.停止：兩手將槳向胸前平舉。 　b.指向：將槳面指向特定方向。 　c.集合：將槳垂直高舉向上。 　d.注意：將槳直舉後左右揮動。	解說與示範	戶外／船槳
單元二 **翻船體驗** **單元目的：** 讓學員放鬆緊張的心情，了解意外落水時該如何處理。	遇到翻船狀況時自救方法或冷靜等待救援應有的知識與技巧。	下水體驗	開放水域／救生衣、船槳、獨木舟

接下頁

課程單元	教學重點或活動	教學法	教學資源／器材
單元三 **獨木舟入門訓練** **單元目的：** 感受船槳在水中的阻力與獨木舟在水中航行的速度與平衡，進而喜愛上獨木舟。	1.基本划槳姿勢與技巧説明： a.前進 b.後退 c.轉彎 2.實際水中操舟示範與練習 3.分組自由練習 4.併船體驗趣味性水上互動	實作	開放水域／救生衣、船槳、獨木舟
單元四 **獨木舟出入開放水域破浪前進訓練** **單元目的：** 體會獨木舟出入上下浪、碎浪、湧浪區的正確划槳姿勢與身體平衡技巧。	獨木舟從岸邊推向海裡經過上下浪、碎浪、湧浪的正確划槳姿勢與身體平衡技巧訓練。	實作	開放水域／救生衣、船槳、獨木舟
能力鑑定	全程參與課程，完整著裝後實際下水體驗，配合教練指示完成獨木舟出入上下浪、碎浪、湧浪區的正確划槳姿勢與身體平衡技巧，且透過此次課程而更加親近、喜愛海洋者，得以獲得蘇帆入門級獨木舟證書。		
安全評估 與準備	1.課程活動路線的勘察與危險系數的評估（如下表格） 2.緊急事件處理與應變流程		
參考資料	海洋活動設計（作者：蘇達貞）		

●蘇帆海洋文化藝術基金會　初級獨木舟教案

課程名稱	初級獨木舟課程		
實施對象	完成入門級獨木舟課程者	課程時數	8小時
課程人數	8人	師生比	3：8
課程講師	蘇帆獨木舟總教練	協同教學人員	蘇帆獨木舟教練
課程實施地點	1.室內 2.可從事獨木舟活動之開放水域		
課程目標	本課程目的為實際體會在開放水域獨立操作獨木舟的自信力。		

課程單元	教學重點或活動	教學法	教學資源／器材
低風險水域體驗	在開放水域10km以下，非常小的海流，波高1m以下，全程皆有，或是很接近隨時可登陸的海岸實際獨立操作獨木舟。	開放水域體驗	開放水域／救生衣、船槳、獨木舟
能力鑑定	全程參與課程，完整著裝後實際下水體驗，配合教練指示完成獨木舟出入低風險水域，且透過此次課程而更加親近、喜愛海洋者，得以獲得蘇帆入門級獨木舟證書。		
安全評估與準備	1.課程活動路線的勘察與危險系數的評估（如下表格） 2.緊急事件處理與應變流程		
參考資料	海洋活動設計（作者：蘇達貞）		

●蘇帆海洋文化藝術基金會　高級獨木舟教案

課程名稱	高級獨木舟課程		
實施對象	完成初級獨木舟課程者	**課程時數**	8小時
課程人數	8人	**師生比**	3：8
課程講師	蘇帆獨木舟總教練	**協同教學人員**	蘇帆獨木舟教練
課程實施地點	1.室內 2.可從事獨木舟活動之開放水域		
課程目標	本課程目的為實際體會在有風險的開放水域獨立操作獨木舟的自信力。		

課程單元	教學重點或活動	教學法	教學資源／器材
中風險水域體驗	開放水域10～20km，行程延伸至無法登陸的水岸（懸崖、岩石、碼頭、堰堤等），有溫和的海流0～1.5kt，風5～10kt，浪高1～1.5m以下，7km以下的橫渡。	開放水域體驗	開放水域／救生衣、船槳、獨木舟
能力鑑定	全程參與課程，完整著裝後實際下水體驗，配合教練指示完成獨木舟出入有風險水域，且透過此次課程而更加親近、喜愛海洋者，得以獲得蘇帆入門級獨木舟證書。		
安全評估與準備	1.課程活動路線的勘察與危險係數的評估（如下表格） 2.緊急事件處理與應變流程		
參考資料	海洋活動設計（作者：蘇達貞）		

●蘇帆海洋文化藝術基金會　教練級獨木舟教案

課程名稱	教練級獨木舟課程		
實施對象	完成高級獨木舟課程者	課程時數	40小時
課程人數	8人	師生比	1：8
課程講師	蘇帆獨木舟總教練	協同教學人員	蘇帆獨木舟教練
課程實施地點	1.室內 2.可從事獨木舟活動之開放水域		
課程目標	本課程目的為建立獨木舟活動規劃能力、與海上意外事件之處置能力，體會領導獨木舟團隊在海上活動的自信力。		

課程單元	教學重點或活動	教學法	教學資源／器材
一、獨木舟活動的入門訓練技巧	1.基本划船姿勢與技巧 2.游泳訓練 3.操舟訓練 4.耐力訓練 5.急救訓練 6.器材使用訓練 7.手勢訊號 8.默契訓練 9.通訊訓練 10.遊憩活動訓練	解説	室內
二、獨木舟活動緊急應變程序	1.翻船 2.成員失蹤 3.安全設定內容 4.撤退機制設定	解説	室內

接下頁

課程單元	教學重點或活動	教學法	教學資源／器材
三、特殊海域的實務與技巧	1. 淺灘沙洲潮間帶 2. 洋流離岸流洄流 3. 順風逆風側風 4. 雲霧雷雨 5. 長浪湧浪捲浪碎浪 　上下浪 6. 三角浪與浪群 7. 蚵架濕地與港區	解說	室內
四、獨木舟活動的規劃與設計實例	1. 主題規劃 2. 進度規劃 3. 訓練計畫 4. 籌備會議 5. 行政協調 6. 後勤支援規劃 7. 緊急處理程序規劃	解說	室內
五、海上求生與救生技巧	海上求生與救生的理論與實務	解說	室內
學術科能力鑑定	全程參與課程，並通過各項學科考試，體驗海洋之美，進而喜愛海洋。		
安全評估與準備	課程活動路線的勘察與危險系數的評估（如下表格）		
參考資料	海洋活動設計（作者：蘇達貞）		

●蘇帆海洋文化藝術基金會　總教練級獨木舟教案

課程名稱	總教練級獨木舟課程		
實施對象	完成教練級獨木舟課程者	課程時數	4小時
課程人數	1人	師生比	5：1
課程講師	蘇帆獨木舟總教練3人	協同教學人員	蘇帆董事2人
課程實施地點	室內		
課程目標	本課程目的在判定該員是否對獨木舟有熟習之學術與技術涵養，包含所應有的基本知識與技巧、海上求生與救生技巧、緊急應變知識與技能、海洋環境、海浪理論，以及如何規劃團體獨木舟活動，並對獨木舟活動能提出卓越之見解與貢獻等。		

課程單元	教學重點或活動	教學法	教學資源／器材

學術科能力鑑定	全程參與課程，並通過由三位蘇帆總教練與兩位蘇帆董事所組成之審核委員會一致決議通過者。
參考資料	海洋活動設計（作者：蘇達貞）

風速與海浪之分級對照

　　獨木舟活動最重要之安全設定與撤退機制之依據為海風與海浪之強弱，大約在4至5級風以上、3至4級浪以上之狀況下，海洋獨木舟活動就有安全上之顧忌，此時獨木舟成員就必須做出是否啟動撤退機制之考量。

　　氣象學裡依慣例所使用之風速與海浪狀況對照之分級制度如下：

風級：0級
名稱：無風
平均風速：每小時2公里以下。
海面狀態：海面平靜如鏡。
近岸漁船狀態：平靜。
陸地地面物狀態：平靜，煙直升。
普通海浪高度：－
最高海浪高度：－
海浪術語：水平如鏡。

風級：1級
名稱：軟風
平均風速：每小時2～6公里。
海面狀態：波紋柔和，狀似魚鱗，浪頭不起白沫。
近岸漁船狀態：風力僅可吹動張帆漁船。
陸地地面物狀態：煙能表示方向，但風向標不能轉動。
普通海浪高度：0.1m
最高海浪高度：0.1m
海浪術語：微波。

風級：2級
名稱：輕風
平均風速：每小時7～12公里。
海面狀態：小形微波，相隔仍短但已較顯著，波峰似玻
　　　　　璃而不破碎。
近岸漁船狀態：風力使張帆漁船航行每小時2至3公
　　　　　　　里。
陸地地面物狀態：人面感覺有風，樹葉有微響，風向標
　　　　　　　　能轉動。
普通海浪高度：0.2m
最高海浪高度：0.3m
海浪術語：水波。

風級：3級

名稱：微風

平均風速：每小時13～19公里。

海面狀態：微波較大，波峰開始破碎，白沫狀似玻璃，間中有白頭浪。

近岸漁船狀態：帆船開始傾斜，航行速度約達每小時5至6公里。

陸地地面物狀態：樹葉及微枝搖動不息，旌旗展開。

普通海浪高度：0.6m

最高海浪高度：1.0m

海浪術語：水波。

風級：4級

名稱：和風

平均風速：每小時20～30公里。

海面狀態：小浪，形狀開始拖長，白頭浪較為頻密。

近岸漁船狀態：風力有利揚帆操作，張帆漁船，船身略側。

陸地地面物狀態：能吹起地面灰塵和紙張，樹的小枝搖動。

普通海浪高度：1.0m

最高海浪高度：1.5m

海浪術語：輕波。

風級：5級
名稱：清勁風
平均風速：每小時31～40公里。
海面狀態：中浪，形狀顯著拖長，白頭浪更多，間有浪
花飛濺。
近岸漁船狀態：漁船縮帆（即收去帆之一部）。
陸地地面物狀態：有葉的小樹搖擺，內陸的水面有小
波。
普通海浪高度：2.0m
最高海浪高度：2.5m
海浪術語：中浪。

風級：6級
名稱：強風
平均風速：每小時41～51公里。
海面狀態：大浪開始出現，周圍都是較大的白頭浪。浪
花較大。
近岸漁船狀態：漁船加倍縮帆。
陸地地面物狀態：大樹枝搖動，電線呼呼有聲，舉傘困
難。
普通海浪高度：3.0m
最高海浪高度：4.0m
海浪術語：大浪。

風級：7級

名稱：疾風

平均風速：每小時52～62公里。

海面狀態：海浪堆疊，碎浪產生之白沫隨風吹成條紋。

近岸漁船狀態：漁船停留港內，出海船隻停止作業。

陸地地面物狀態：全樹搖動，迎風步行感覺不便。

普通海浪高度：4.0m

最高海浪高度：5.5m

海浪術語：巨浪。

風級：8級

名稱：大風

平均風速：每小時63～75公里。

海面狀態：將達高浪階段，浪峰開始破碎，成為浪花，條紋更覺顯著。

近岸漁船狀態：接近港海漁船，全部趕赴港內躲避。

陸地地面物狀態：微枝折毀，人向前行，感覺阻力甚大。

普通海浪高度：5.5m

最高海浪高度：7.5m

海浪術語：猛浪。

風級：9級

名稱：烈風

平均風速：每小時76～87公里。

海面狀態：將達高浪階段，浪峰開始破碎，成為浪花，條紋更覺顯著。

近岸漁船狀態：接近港海漁船，全部趕赴港內躲避。

陸地地面物狀態：煙囪頂部及平瓦搖動，小屋有損。

普通海浪高度：7.0m

最高海浪高度：10.0m

海浪術語：狂浪。

風級：10級

名稱：狂風

平均風速：每小時88～103公里。

海面狀態：非常高波，出現拖長的倒懸浪峰；大片泡沫隨風吹成濃厚白色條紋，海面白茫茫一片，波濤互相衝擊，能見度受到影響。

近岸漁船狀態：－

陸地地面物狀態：陸上少見，見時可使樹木拔起或將建築物吹毀。

普通海浪高度：9.0m

最高海浪高度：12.5m

海浪術語：狂浪。

風級：11級

名稱：暴風

平均風速：每小時104～117公里。

海面狀態：波濤澎湃，浪高足以遮掩中型船隻；長片白
　　　　　　沫隨風擺布，遍罩海面，能見度受到影響。

近岸漁船狀態：－

陸地地面物狀態：陸上少見，有則必有重大損毀。

普通海浪高度：11.5m

海浪高度：16.0m

海浪術語：非凡現象。

風級：12級

名稱：颶風

平均風速：每小時118～133公里（或以上）。

海面狀態：海面空氣充滿浪花白沫，巨浪如江河倒瀉，
　　　　　　遍海皆白，能見度受到影響。

近岸漁船狀態：－

陸地地面物狀態：陸上少見，其摧毀力極大。

普通海浪高度：14.0m或以上

最高海浪高度：－

海浪術語：非常見現象。

風級：13級
平均風速：每小時134～149公里。

風級：14 級
平均風速：每小時150～166公里。

風級：15級
平均風速：每小時167～183公里。

風級：16級
平均風速：每小時184～201公里。

風級：17級
平均風速：每小時202公里或以上。

（第13至17級為氣象學界後人加上的。）

破浪！
海洋獨木舟玩家攻略

作　　　　者	蘇達貞
協 力 企 劃	胡文瓊
出 版 經 紀	本是文創
照 片 提 供	夢想海洋公司、蘇帆海洋文化藝術基金會、馬浩懷、張原鳴、王永年、羅雅文、王汶昇、王翠菱
封 面 設 計	巫麗雪
內 頁 排 版	陳姿秀
插　　　　畫	蘇達貞
行 銷 企 劃	林芳如
行 銷 統 籌	駱漢琦
業 務 發 行	邱紹溢
業 務 統 籌	郭其彬
責 任 編 輯	賴靜儀
副 總 編 輯	何維民
總 編 輯	李亞南

發 行 人	蘇拾平
出　　　　版	漫遊者文化事業股份有限公司
地　　　　址	台北市松山區復興北路 331 號 4 樓
電　　　　話	（02）27152022
傳　　　　真	（02）27152021
讀 者 服 務 信 箱	service@azothbooks.com
漫 遊 者 書 目	www.azothbooks.com
漫 遊 者 臉 書	www.facebook.com/azothbooks.read
劃 撥 帳 號	50022001
劃 撥 戶 名	漫遊者文化事業股份有限公司
發　　　　行	大雁文化事業股份有限公司
地　　　　址	台北市松山區復興北路 333 號 11 樓之 4

初 版 一 刷	2016 年 7 月
定　　　　價	台幣 420 元
I S B N	978-986-93243-6-6

國家圖書館出版品預行編目 (CIP) 資料

破浪！海洋獨木舟玩家攻略 / 蘇達貞著 . -- 初版 . --
臺北市 : 漫遊者文化出版 : 大雁文化發行 , 2016.07
192 面 ; 17×23 公分
ISBN 978-986-93243-6-6(平裝)

1. 划船

994.1 105011293